U0107764

画中居·游

走进古代中国画的建筑场所

张一梦 —— 著

江苏凤凰文艺出版社

JIANGSU PHOENIX LITERATURE AND ART PUBLISHING

前言

　　本书的选题起源于我在欧洲留学期间对中国文化的不断发问和重新审视。颇具艺术素养的西班牙人对中国文化的好奇心以及中国文化的博大精深，远非我的语言表达能力所及。于是"一图千言"的绘画图像成为我们沟通的关键媒介，也激发了我对中国传统绘画空间图式浓厚的兴趣。广泛地翻阅艺术史和建筑史的相关书籍资料，使我越发体会到中国传统绘画跨越地域、超越时代的价值。于是我开始试图在当代语境下，用易懂的表达方式解答建筑系的外国教授和学生的疑问，例如山水画里为何会出现那些令他们感到奇妙的房子，中国人为什么偏爱在长而窄的画卷上作画。在不同文明视角的比较下，我记录下了对中国画时空图式的探索，而对绘画含义持续的好奇心促使我的博士论文最终成形。读画的过程常让人兴奋，它是一种精神上的享受，我不由自主地想将这些体会与人分享。今天，论文翻译为中文出版的愿望终于实现，我感到十分欣慰。

　　传统中国画丰硕的成果是一座文化宝库，书中所选择的绘画作品只是极少的一部分。在海量的中国绘画中如何进行筛选是我写作时面对的一大困难。沿着居游时空图式的线索，最终收入书中的画作大部分在中国艺术史中具有代表性，也有取自当代中国建筑师和艺术理论家在文献、讲座中提及的，对空间创作具有启发性的中国绘画作品。接下来我尝试将这些绘画按照山水环境与城市环境两类人居环境主题进行划分，并系统地解读其中人居环境的场所意象，最终目的是通过中国的绘画作品揭示中国传统人居环境构建的文化内核，并期望挖掘出传统绘画图式在当代语境下新的价值。

　　在中国传统视觉艺术中，真正重要的是表现的方式，而不是表现的对象。在追求西方现代性意义的历史进程中，在某些方面我们只看到了

建筑的"物质性"，却舍弃了本民族颇具现代性意义的"精神性"空间传统。山水画中的居所曾经是古人身处现实之中而寄居心灵的精神栖息地，既体现出人文性又体现出日常性。在远离自然、感觉贫乏的现代城市生活中，这也许是避免我们精神生活空间湮灭的一次提示。当把建筑看作场所中连接人与环境的载体时，中国画还代表了一种诗意的观看世界的方式，在语言描述的层面上增加了思考和想象的维度。以诗意的方式表达建筑，意味着激活建筑的文化叙事功能，在"居"与"游"的空间关系经营中发挥人的创造力和审美力。

如果说山水画展现的是人与自然的和谐关系，那么城市风景画更能体现人际维度的生态关系。在强调院落组合布局的空间体系里，小至一个家庭，大至一座城市，都是基于社会总体人际秩序而规划的建筑图景。卷轴画的媒材促进了画面时间的表达，全景视野将人的居所容纳到整体城市环境中，通过事物之间的构成关系展现出丰富的城市意象。城市中人的行为则指向了场所的文化意义，桥梁、街道、门廊等不同尺度的中介空间常被描绘为事件发生的场所。

走进中国古代画作中的建筑场所，需要我们用身体而不是用眼睛去审视。这一思想上的转变对把握人居环境的时空图式起着至关重要的作用，可以影响到设计实践中对场地环境与文脉的态度，对绘图工具的选择以及对人与城市、建筑、景观关系的思考。如果说，这本书里所尝试的这些探索，有可能对于读者了解与学习中国古代绘画，或理解中国绘画在表达时间与空间上的独特图式有所帮助，还可能对于人们在传承与保护中国优秀的传统文化，包括在建立新的人居环境创作思想中也有所助益，或许就是对这本探索性著作的最大肯定与褒奖。

张一梦

目录

第一章　绪论 / 007

壹 写作的目的 / 008

贰 本书的视角 / 010

叁 绘画的空间图式 / 011

肆 传统居游时空图式与当代建筑设计 / 013

伍 本书内容框架和构想 / 017

第二章　山水画卷：咫尺千里的自然远意 / 019

壹 山水画卷：全景旅程的展现 / 020

贰 "三远"法的空间图式 / 026

叁 以大观小的时间设计 / 039

第三章　城市全景：一图百态的市井意象 / 045

壹 城市卷轴画 / 046

贰 地图画 / 056

第四章　山水屋宇：栖居自然的文人理想 / 069

壹 人与山水 / 070

贰 隐居图式 / 089

第五章　城市建筑：内外之间的空间中介 / 121

壹 空间的营造和衔接 / 122

贰 公共空间界面的城市活力 / 126

叁 门廊、庭院和屏风的空间叙事 / 133

肆 实与虚、有形与无形 / 152

致谢 / 154

第一章 绪论

壹 写作的目的

贰 本书的视角

叁 绘画的空间图式

肆 传统居游时空图式与当代建筑设计

伍 本书内容框架和构想

壹 写作的目的

挪威建筑理论家克里斯蒂安·诺伯格·舒尔茨指出，当人类能将世界具体化为建筑物时便产生定居。建筑不仅在茫茫天地中为人类提供了安顿身体的空间，还赋予这个空间以社会、历史和文化含义，并延展出不同空间层次体系的结构世界，逐渐形成了满足人们理想生活的环境场所。但在科技和消费主导话语权的当代文化中，建筑日渐规模化和商品化，脱离了创造场所、建立人与自然关系的本来目的。随着读图时代的到来，图像渗透社会生活的方方面面，人们对视觉快感的追求逐渐取代了关于内涵的思考，而在通过以庭院和园林等中介空间为主题，认知和再现世界的传统中国画中，建筑的存在从来都不是独立的"物"，而是建立人与自然关系的场所。场所的概念既包括建筑界面围合出的物理空间，还包括空间中的人、事、物所组成的行为活动。正是人在建筑中连续的时空体验赋予了建筑空间文化意义。在这一背景下重新审视具有诗意的传统中国画，探索其表象背后所蕴含的深层时空含义，追求一种更深刻的思维模式，对避免当代人居环境构建走向平庸和物质化有着重要的现实意义。

世界上不同地域、不同民族的人都需要获得安居，但随着人类文明的不断演进，"筑"的意义不再停留于满足生存的需求。人类与环境在长久的相互作用之中，开始对现状环境不断产生利用和改善的需求，体现出人们内在的精神指向和价值要求。不同文明的人在统筹安排身体与精神生活的过程中，形成了不同的人居环境文化图式和丰富多样的空间体系。英国艺术史学家迈克尔·苏立文在《东西方艺术的交会》中写道："今天越来越多的研究者开始相信，亚洲和西方文化之间的相互影响是世界历史上自文艺复兴以来意义最为重大的事件之一。"不同的文明在其艺术中体现了不同的风格和不同的视野。对不同文化的审视扩大了人们的认知视野，是接受和转变的过程，使我们了解到世界上平行发生的事情，

认识到自身的缺失。欧洲人在 17 世纪初到中国时，震惊于一个完全不同的空间的存在，从而对现实世界的合理性产生了怀疑。在全球化的浪潮中，这种差异却越来越小。如今，中国的传统文化甚至对我们自己来说也变得陌生。意大利设计师马西莫·斯科拉里在《斜投影：一部反透视的历史》一书中调查了两千多年来反透视的视觉再现历史，质疑了西方透视法的唯一性，认为世界上许多文化以各种非透视的模式再现建筑，反映出不同的意识形态和哲学取向。在世界上古老的、连续的传统艺术中，中国画具有突出的代表性。中国画这一艺术形式继承了中国传统哲学文化母体的核心内涵，是了解传统建筑文化图式的一个重要途径。

中国传统绘画在西方文化的强势冲击下，该以何种形式继续发展，是当今中国艺术美学和文化理论研究必须面对的问题。如何把握建筑传统与现代化的关系也是中国当代建筑创作走出困境的核心问题。在人居环境可持续发展模式的探求中，中国传统文化其实已经为我们提供了丰富的经验。吴良镛教授发展了钱学森的"山水城市"理念，并创造性地提出人居环境科学理论体系，他认为人居环境是人类与自然之间发生联系和作用的中介。园林与院落文化本是中华文明建立人与环境秩序的核心，而随着城市化进程中对技术现代化的片面追求，中介化的建筑环境观念慢慢被建筑中心化思想所取代，中国本土文化中延续千年的辩证空间观、和谐生态观也面临着断代的困境。以当代人居环境构建所面对的问题为导向，再读传统中国画，可为中国传统人居环境基因的当代延续提供一种有效的途径，也可为当代建筑和艺术创作提供丰富的灵感。

本书以人居环境学视角重新审视传统中国绘画，对流传下来的城市、山水图像进行梳理，并引入"居"与"游"的时空图式概念，使中国画与建筑环境通过独有的时空构建语言联系在一起。不同的图式展现出不同文化的形态和性质。中国画的时空图式揭示出中国传统的社会、文化和生活面貌，反映了中国独树一帜的时空一体思维与观物取象的心理结构，可以用来指导今天的建筑认知与实践行为。通过对中国画居游时空

思维图式的分析，也许可以求得一种建筑创作思想的有效途径。深入解读中国传统绘画视觉形态背后的图式语义特征，将建立超越一般绘图技法的观想语言。希望这种语言能帮助我们在传承本土文化和不可避免的全球化中找到平衡，并且引发更多关于未来中国建筑及教育走向的思考。

贰 本书的视角

中国古代绘画又称中国传统绘画，通常绘制在绢、帛、宣纸上，再装裱成手卷、立轴、册页等形式。按照画种来说，古代中国画有纸本绘画、壁画、岩画、版画等多种形式，除了地图、书籍插图和图样，有关建筑的各类图像还可见于铜器图案、碑刻、画像砖等。本书主要介绍的是卷轴画这类中国古代绘画作品，其媒介的特殊性突出表现了中国画的时间意识。另外，明清文学作品中的版画插图、古代画谱中的插图以及个别方志图、地图也是本书讨论的对象，这些画种也涉及传统建筑或城市的图式表达。

大部分艺术史或建筑史论的著作都是以朝代为线索梳理了现存的古代中国画。山水画初步发展于魏晋南北朝，至隋唐五代日渐成熟，直至两宋时期形成了繁荣的景象，到元代达到了高潮，在明清之际走向了没落。山水画在发展过程中展现了丰富多样的人居图式。我国古代的建筑图在原始绘画中已初露端倪，在秦汉时期出现了正面平行法的雏形，隋唐之际界画的成熟不仅利于描绘建筑风貌，对山水画的发展也起到了重要作用。宋代城市生活发生了历史性的转变，地图与城市画卷流传较广，宋至明清时期，地方志图数量增加。在本书中出现的绘画作品跨越了多个历史时期，以宋、元、明代为主，但没有严格依据历史时间排序，而是按照绘画的时空图式进行了分类，以便形成整体的理论框架。

中国画有山水、人物、花鸟等多种主题，其中山水画和城市画是本

书重点关注的。中国的山水画从不是对自然景观的复制，而是画家内在意识的写照。除了表现人与自然关系的山水画，出现城市、住宅、园林、家具等人工物的中国城市画也是本书所关注的。但本书不局限于对这些画中古建筑风格特征的研究，而重点关注画中人与其场所的空间关系和叙述人物行为的方法。这些关系表现了人在社会与城市背景下的思想和行为，是以体验为核心的当代建筑设计仍然需要表现的关系。

美术史中对于中国传统绘画的研究大多关注风格流派、绘画笔法、构图技巧等视觉层面的分析，建筑史研究更关注图像中建筑的年代、形式、结构特征等因素，而哲学与文学领域对于传统绘画的审美意识与叙事方法把握得更为深入。一方面，本书将综合考虑上述因素，运用艺术学、心理学、哲学等相关学科的理论，探索中国传统人居环境空间图式的特征和创作思维模式。另一方面，本书以解决当代现实问题为导向，着眼于用"时空图式"的概念在中国画和人居环境空间之间建立起联系，并将其引入当代城市建筑的可持续发展问题中。因此，在对中国古代画作的研究中，将避免陷入对个别建筑或作品的形式和历史风格分析，而把重点放在人居与环境的关系上，以便整体把握传统绘画中人在自然与城市中的栖居方式与居游观念。在对中国画的解读中，以二维图像呈现三维空间的空间构造法、图像的呈现媒介、图像的空间叙事以及空间中人的行为，都是本书重点关注的要素。

叁 绘画的空间图式

图式的概念起源于西方哲学，最早由德国哲学家康德提出，是思维模式的一种再现媒介。图式理论在现代哲学、心理学、视知觉艺术等领域得到应用与发展，对当代建筑思想与建筑图式理论的发展产生了巨大影响。空间图式代表的思维模式与心理结构，深刻地反映出一个地区或

民族的建筑景观文化。通过空间图式的概念，绘画与建筑两种艺术得以紧密地联系在一起。美国艺术心理学家鲁道夫·阿恩海姆认为，再现概念的形成将艺术家与非艺术家区分开来。这意味着我们虽然以相同的方式体验周围的世界和生活，但艺术家对他的经验印象深刻，并且可以在特定的媒介中捕捉经验的本质和意义，并通过作品表达出来。反过来在观赏画作中的场所时，我们就需要了解艺术家是通过何种媒介和怎样的概念形成了空间感知。通过这种方式，观者就可以以艺术家的视角感知并理解画作的意义。

英国著名艺术史学家贡布里希通过比较中、英画家对同一处英国湖景的描绘，得出了他的一句著名论断："绘画是一种活动，因此，艺术家将倾向于见其所欲画，而不是画其所见。"在"中国人的眼睛"中，山脉被设计为层层后退的平面，而不是"西方人的眼睛"中富于明暗变化的体积渲染。可见艺术家绘画时并不是忠实地描摹他们的视觉印象。在《艺术与错觉——图画再现的心理学研究》一书中，贡布里希在艺术心理学中引入"图式修正"和"先制作，后匹配"等概念。他声称艺术源于人们对物质世界的反应，而不是可见世界本身，所以这是一个心理学问题。历史上的艺术家在创作中遵循着"图式修正"公式，即当艺术家审视物质世界时，在头脑中已经拥有某种来自传统的经验图式，他会被能够成功匹配这一原型关系的模型所吸引。当我们看到一幅画时，我们应该把它看作概念思维的结果，并将对所见的理解界定在特定的文化背景和社会需求中。

视知觉不仅仅是对物体形态的感知，它还涉及文化和世界观，涉及画家和观者的心理世界。当我们试图在二维平面媒介上表达三维的物理空间时，就会反映出较大的文化差异。这个过程与我们如何感知物理空间以及我们如何将空间感通过绘画表达有关，图像再现是这一过程的结果。由于观者感知绘画的过程是在脑海中匹配形成自己的空间模式，因此某种文化图式可以通过特定的空间感知来建立观者与画家之间的关系。

西方强调物理的时空观，要求艺术作品尽量真实、客观地再现物理时空，以光学、几何学为基础发展出透视法、明暗法等如实模仿视网膜成像的艺术技法。学者施莱恩认为，"世界是否真的在透视中，或者我们是否学会以这种特定方式看待它，仍然在艺术和心理学界面临激烈的争论"。实际上，并不是每个人都能看到透视，因为它是一种对欧氏几何空间的信仰。我们对空间的视觉感知依赖于光学功能的层次结构。帮助我们感知深度的主要视觉信号或线索是双眼视觉和运动视差。重叠、透视等视觉技巧，错觉和明暗法是在图像空间中常用的空间表现形式。然而，在视网膜上实际上并没有这样的空间和体积，我们看到的只是光、色、形等给人的视觉感受。视觉技术是帮助我们将感觉反映到平面上的工具，但当我们相信某种透视技巧是世界上主要的和唯一的方式时，这些工具也限制了我们的想象力。

肆 传统居游时空图式与当代建筑设计

世界上各民族的时空观是其绘画空间的母体，不同民族的时空观决定了其绘画的图式属性。古代西方哲人将时间和空间分割开来考察，形成理性的认知，所以西方艺术中的时空观是逻辑性的、物理的。中国人的时空观大约形成于新石器晚期，成熟于先秦。先民们"仰则观象于天，俯则观法于地"，在效天法地的行为中建立了最初的空间观与时间观。《尸子》曰："四方上下曰宇，往古来今曰宙。"在先人的观念中，宇就是空间，宙就是时间，宇宙就是空间与时间的交合，是无界限、无始终的，比如《周易》中用八卦来代表方位和季节，形成了一个表征时空合一流转、永无止息的宇宙图谱。中国艺术中的时空观是经验性的、心理性的，表现为主体对天地方位和生命流转的体察和感悟。这种具有人文与诗性维度的宇宙观被艺术理论家宗白华总结为"以时率空"："我们的宇宙

是时间率领着空间，因而成就了节奏化、音乐化了的'时空合一体'。"中国的山水诗与山水画也是时空一体意识的重要体现。山水画脱胎于魏晋的山水诗，鲜明地体现出中国人通过"游"与"观"把握世界的独特方式。如唐代诗人王维在隐居期间，将"居"与"游"两种传统融合，把古代山水诗意推向了最高峰。他以山居游者的视野，在《终南别业》一诗中写下"行到水穷处，坐看云起时"，在《辋川集·华子冈》一诗中写下"上下华子冈，惆怅情何极"。王维同时也是位高妙的山水画家，"居游"意趣在他的诗与画中渗透，因此获得苏轼对他"诗中有画，画中有诗"的赞誉。贡布里希认为，中国的视觉表现方法可能主要关注的不是对图像的感知，而是可以描述为"诗意唤起"的东西。在中国文化中，对空间的感知不是知识，而是一种与诗意思维能力交织在一起的心理过程所产生的结果。

与王维的山水诗意十分相近，北宋画家郭熙在《林泉高致》中，曾以"行、望、游、居"论山水画之妙品："山水有可行者，有可望者，有可游者，有可居者。画凡至此，皆入妙品。但可行可望不如可居、可游之为得。" 中国当代建筑师董豫赣认为，中国后来关于居住、关于环境、关于一切中国大艺术的东西都来源于这段话。郭熙提出的行、望、游、居都是建筑学关心的，和身体的感知有关。建筑学家童寯在园林著作《东南园墅》开篇写道："当人们观赏一组中国画卷时，很少会问这么大的人怎能钻过如此小的茅舍，或一条羊肠小道和跨过湍流的几块薄板，怎能安全地把驴背上沉醉的隐士载至彼岸。在中国绘画中，某些反常习惯必须在获得任何审美的愉悦享受之前达成共识，这种不合情理的习俗同样也适用于中国古典园林，事实上它是三维的中国画。"山水画中的屋舍、小桥并不为表达真实的建筑形象出现，而是作为空间与时间的媒介，起到衬托、连通的作用。互为再现的园林和山水画都体现出人在自然中避世栖居的文人理想，文人的造园活动更加突出地反映出居游的景观文化意识。

　　芬兰建筑现象学理论家尤哈尼·帕拉斯玛认为绘画和建筑是相类似的领域，并不在于他们表面可以借鉴的形式，而在于画家在创作过程中引发的身心对于世界的体察。他提倡以动态的、情境的、非平面的方式去解读绘画作品。西班牙建筑师、教授尤义斯·布拉沃·法雷指出："和绘画一样，从相互关联的角度出发，理解人与宇宙和谐存在的哲学，也是建筑的基本要求"。西方由身心分离的哲学传统引发出现象学理论的思考，将身体视作精神与外部世界之间的媒介。而身心合一的观念在中国哲学传统中早已发展出独特的山水文化，将人在自然中"居"与"游"的具身认知通过诗、画、园林等不同的艺术媒介呈现出来，在人与自然间建立起紧密的联系。如今数字化媒介的运用提高了建筑设计的效率，也将肉眼难以全视的角度和难以深入的细节呈现在建筑师眼前，但信息技术导致的视觉操纵却使建筑日趋平面化，忽视了建筑作为身体"居"与"游"的空间本源。古代匠人在塑造空间时，也许并无图纸，但他们运用身体知觉思考空间的营造，使建筑呈现出丰富的感知想象。为了复兴中国本土化的建筑传统，以王澍为代表的一批中国建筑师，将当代建筑作为身体居游的媒介进行了许多有益的设计尝试。处在建筑全球化和快速城市化的背景下，他们同古代的文人一样，试图在艺术创作中探寻身心合一的山水境界，并以此实现中国当代建筑的"文艺复兴"。

　　西方盛行的观点认为，空间作为一个静态的实体，可以被抽象地定义，因此是可组织和可测量的；在中国，空间的概念是动态的、流动的，与时间的体验密切相关。无边无际的空间总是随着时间的变化而变化，没有抽象的几何系统支配着空间，空间内的视点也无法用任何绝对的术语来定义。两种不同的空间概念导致在平面上呈现三维空间的绘画方式的不同。中国画的空间概念倾向于呈现具身的居游体验，而不是再现眼睛的舒适视觉感受。

　　在西方建筑学的发展中，"如画观法"的提出为普赖斯动态空间观念的出现带来了启发。瑞士建筑史学家希格弗莱德·吉迪恩探讨了引入

时间的抽象绘画对于现代主义建筑形成的积极意义。随着立体主义的兴起和电影的发明，20 世纪初越来越多的艺术家和建筑师把运动空间观念结合到自己的作品和理论中，勒·柯布西耶在 1923 年提出了"建筑漫步"的概念并付诸实践。现代建筑把时间和运动引入空间的观念，促进建筑设计向多个方向发展。绘画的新趋势影响了建筑的创新，首先是在新的观看方式上，而不是形式上。可以说，看到时间的存在，建筑就革命性地步入了现代。

西方图学传统建立在几何学、光学等科学技术的基础上，形成了以透视、投影为主的定量化图学理论体系。在文艺复兴时期，透视法的发展确立了绘画作为设计工具的重要作用，以巴黎美术学院为代表的建筑教育体系将立面形象视作建筑图的重要再现视角。包豪斯的教育则暗示了将表征颠覆为图底关系的思维。基于西方几何系统，中国常用的视觉设计工具有平面图、立面图、剖面图和透视图。然而，投影技术不足以应对我们这个时代的新需求。对传统图式的重新审视也为以图形方式表达有关现象体验、持续时间和认知想象的概念提供了新的可能性。此外，中国画媒材的论述可以帮助我们发现视觉工具的新潜力，同时将新的愿景带入设计的过程。对媒材的关注，使二维图纸和三维模型变得可以互相转换，这对于空间的表示尤其重要。

建筑工程图所表达的空间度量问题虽然对建筑实践而言十分重要，但过度强调数学秩序的制图法忽视了建筑图本应具有的、再现心理环境的社会和文化功能。国内关于中国传统人居环境的相关研究主要集中在园林空间方面。学者童寯首次明确指出了山水画对园林的影响。此后许多有建筑、风景园林背景的学者相继论述了山水画法与传统造园手法的关联逻辑，并提出了对这一思维理念的现实借鉴思路。建筑师王澍较早提出了从观看传统山水画提取空间类型与空间叙事的理念并将其思想用于建筑实践中，强调了观想方式与画意在中国画向当代建筑转译中的重要作用。中国艺术史上没有发展出西方意义上的透视法和明暗对比法，

却在绘画中展现出人与自然关系的处世之道。山水画中的每一处山峰、泉瀑、林木、树石、亭台楼榭与人物无不经过精心设计，蕴含在中国几千年传统哲学观念中的思维图式体现在山水画和实际的山水园林营造中，并且对中国传统的建筑文化、艺术与审美心理等众多领域产生了持续而深刻的影响。除了山水画主题，提及中国传统绘画中建筑时空图式的讨论还有对屏风画面空间与实体空间的研究，古代地图和建筑界画空间图式的研究，艺术模件思想在中国古建筑与城市空间营造中的体现，传统文学作品、戏剧表演、印章的空间图式，明清版画、浮雕、器玩中的空间叙事等。讨论的视角在山水画与园林空间图式之外也增加了对城市和建筑空间图式的分析，形成"自然—城市—建筑—人"这一整体人居环境系统下的理论阐释。中国画中所蕴含的时空图式是决定东、西方在艺术、建筑、哲学领域呈现出差异性特征的重要根源。图式反映了人类的思维意识与心理结构，指导着建筑师的设计认知与创作实践行为，是构成创造力思维的关键因素。因而时空图示理论可以为诠释中国传统空间观念与艺术心理提供一种有效途径，并为当代的本土建筑创作提供具有价值的思维图式信息。

伍 本书内容框架和构想

郭熙提出的中国画 "可游"和"可居"的理论，分别对应着书中的"游"与"居"两大部分。每一部分又同时涉及山水画和城市画两种题材，对应建筑学视野中对建筑、景观和城市的统一思考。

第二章、第三章从宏观的视角审视中国画，主要通过分析卷轴画这种绘画形式，探讨中国画"游"中的时间意识。第二章"山水画卷：咫尺千里的自然远意"与第三章"城市全景：一图百态的市井意象"分别对应着山水与城市题材的画作。通过解读山水、城市题材的卷轴画、地

图画，分析"三远"法、以大观小法等时空建构图式，读者将在全景漫游中了解古代人居环境构建的时间意识、自然观以及城市规划意向。第四章"山水屋宇：栖居自然的文人理想"与第五章"城市建筑：内外之间的空间中介"是进一步分析第二、三章出现过的画作，将视角从宏观转至微观，聚焦画中的人居场所，探讨中国画"居"的空间意识。这两章主要关注山水画、园林画、城市卷轴画中屋宇出现的环境场所，分析隐居图式和院落图式，以人本视角解读绘画表达出的栖居理想和空间意识。

　　"游"与"居"的两部分，对应的是对同一画作整体和局部不同尺度的观察。山水画和城市画两大主题实际上代表了中国古代两种典型的理想人居生活场景。但基于中国画中"游"和"观"的连续性，也就是时间和空间的连续性，各个章节又被联系在一起。本书还将从艺术美学、艺术心理学角度对中国画的时空意识和居游观念进行系统阐述，其中穿插对中国画时空图式的图解，通过阐释中国画蕴含的哲学语义，找到其中的诗意密码，并揭露画作的时空营造智慧对于当代建筑创作的启示。

第二章

山水画卷：咫尺千里的自然远意

壹 山水画卷：全景旅程的展现

贰 「三远」法的空间图式

叁 以大观小的时间设计

壹 山水画卷：全景旅程的展现

近12米长的山水长卷《千里江山图》（图2.1）描绘了群山峻岭气势恢宏的全景景观，北宋画家王希孟作为宫廷画师为宋徽宗完成了这幅画。观看这幅画时，我们仿佛也能从皇帝的视角感受到国家的山河壮丽。2017年9月，这幅画在北京故宫第四次展出。作为一幅卷轴画，完全展开放在玻璃展柜中并不是它应有的呈现方式。卷轴画包括立轴和横轴（横幅）两种图式。横幅又称手卷，一般为横向构图，图幅长而窄，高度在二十厘米至三十厘米，宽度变化则较大。据推测，手卷由竹简工具演化而来 [1]，所以读画的方式类似于阅读古书，需按照从右至左的顺序观看，

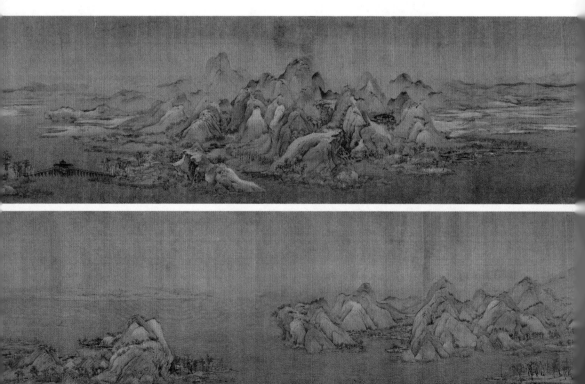

▲ 图 2.1-1 ［北宋］王希孟，《千里江山图》，绢本设色，手卷，51.5 厘米 × 1191.5 厘米，北京故宫博物院藏

每次从卷轴上展开大约一臂（约60厘米）的长度一段段地进行观看，并且随读随卷起画卷。卷轴画是中国画的主要媒材，它的画幅可以容纳绵延千里的风景，也可以展现一段室内发生的小故事。观看一幅卷轴画就如同在时空中展开了一段旅程，随着画面叙事的推进，我们也将自己的身心投入其中。手卷的图式和其观看方式结合在一起，产生了类似于电影或动画的效果，可以描绘一段连续的空间叙事。每展开一臂长的画卷，我们便进入一段故事中，随着画面一帧一帧收卷至尾，我们不仅走进了画面的空间，也在此刻的世界里感受到曾经的彼时。随着《千里江山图》观画方式的改变，电影镜头般徐徐展开的叙事内涵也随之消失。展开、卷起一幕幕画卷的动作其实蕴含着从手、眼到身、心的参与体验。

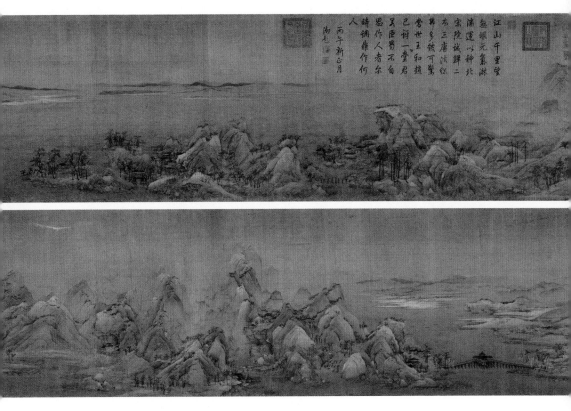

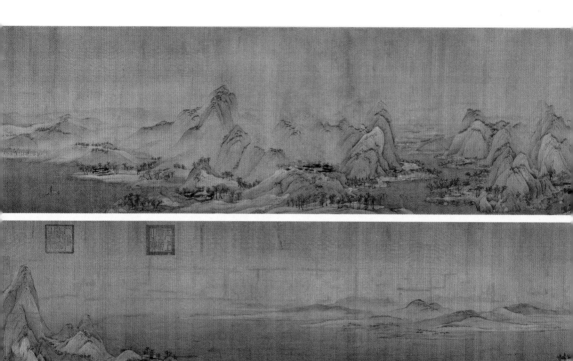

▲ 图 2.1-2 ［北宋］王希孟，《千里江山图》，绢本设色，手卷，51.5 厘米 × 1191.5 厘米，北京故宫博物院藏

　　王希孟这幅近 12 米长的画卷所追求的是咫尺千里之趣。画家在画面中一共组织了七组山脉，每组山脉主次分明，造型多变。起首的第一组山脉较为平缓，第二组由绵延的远山和近景的沙汀组成，接下来用一座长桥连接起两组山脉。到第五组山脉时，山峰直冲云霄达到一个高潮，接下来山势又逐渐变缓，抑扬顿挫的绘画节奏仿佛一首交响乐，直到最后一组山峰突然高起，在悠远的回声中收尾。水面分隔了不同篇章的山峰，而多种形式的桥梁又把篇章连接成完整的乐曲。

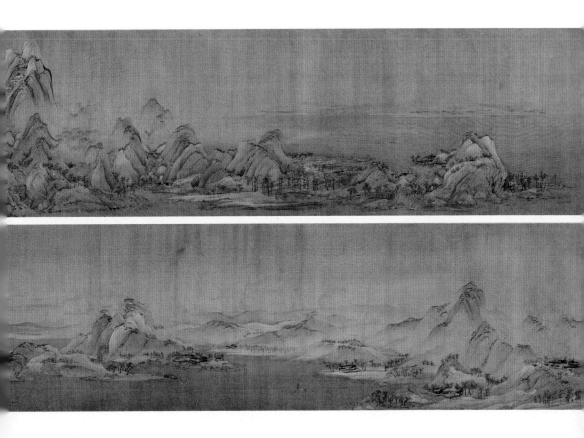

　　像这样的长卷画，既是空间的艺术，又是时间的艺术。长卷画的画幅可以是横幅也可以是立轴，这取决于所描绘的主题。构图无论是横向还是竖向，长卷山水画都力图展现全景式的宇宙视角。一幅画可以表达多样的时间跨度：从早到晚的一日，四季的循环变化，甚至一年的时间交替。这种连续不断的时间构成最早起源于中国哲学中蕴含的宇宙观念。如何表达行云流水、花现木成的时光变换，一度是中国美学的核心问题。

宋代画家赵伯驹的代表作品《江山秋色图》（图 2.2）也是一幅手卷青绿山水画作。画面描绘的是初秋时节北方的崇山峻岭、溪瀑悬流。在全景的横向构图上，五处曲折的水域蜿蜒向画面深处，将层峦叠翠的山脉分隔为六组。在每一段中景构图中，我们的视线随着扭转的山脉和倾

▼ 图 2.2 ［南宋］赵伯驹，《江山秋色图》，绢本设色，手卷，55.6 厘米 ×323.2 厘米，北京故宫博物院藏

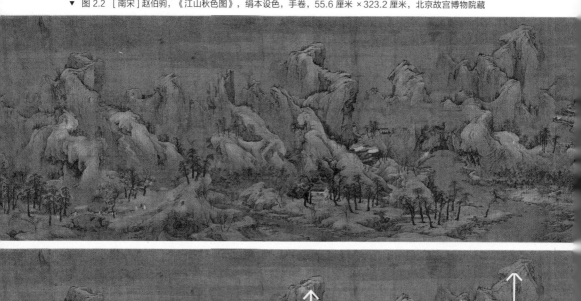

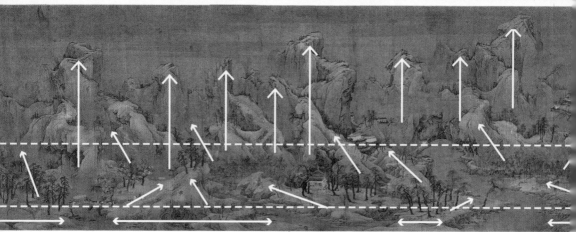

▲ 图 2.3 《江山秋色图》构图分析

斜向远的水域被引导到画面空间深处。前景构图中的一片连续的汀滩将山脉基脚重新融合在一起，后部每组山峰向上高耸的趋势也将整个画面进行了统一。（图2.3）

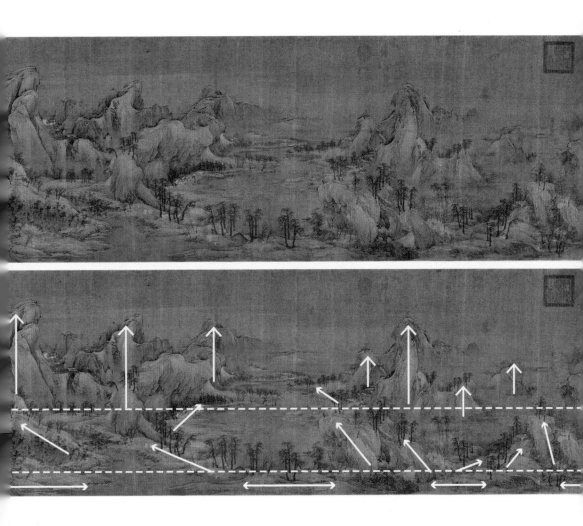

　　历史上的许多山水画作品都运用了表现山水宏观意象的总体构图，体现出对环境整体的经营谋划。在全景构图中讲究叙事的章法，通过山川的主宾经营制造起伏的山势，流动的水域在山间或藏或露，加强画面的空间感。整个构图中，山水之景表现出起承转合的节奏和延续连贯的气韵。

　　山和水作为自然的象征意象似乎从古至今没有改变，今天依然能在许多山川实景中发现古代山水画中某座山体的原型，但山水画创作的目的并不是写实真山真水，这一观念拉开了中西方风景画审美的差距，也让中国山水画在世界艺术史中独树一帜。中国古代画家刻意避免在画作中模拟真山的局部。在对山水画整体气象的把握之中，借山水之景，其实想要表达的是哲学上的无限空间观念——远意。

贰 "三远" 法的空间图式

◉ 远的概念

　　南朝宋艺术家和理论家宗炳，在我国第一部关于山水画的论文《画山水序》中写道："圣人含道映物，贤者澄怀味象。"体味山水的道可以使人的心神安定、情绪舒畅。山水在中国文化里不仅仅是风景，还上升到精神层面的造诣，这就体现在"远"的哲学概念中。宗炳解释道：

　　且夫昆仑山之大，瞳子之小，迫目以寸，则其形莫睹。迥以数里，则可围于寸眸。

　　早在南北朝时期，中国艺术家仿佛已经了解了透视的原理。他们认为随着视点改变，山就会显得大或小、远或近，不是物体本身的大小发生了变化，而是我们观看物体的方式带来了远意。"远"是中国传统的画面空间构图方式，也是中国道家哲学思想在空间意识上的精神追求。

一个人对山水画远意的表达，也是他对道的观念传达。宗炳在接下来的段落里介绍了山水画构图的基本方法：

> 今张绢素以远映，则昆阆之形，可围于方寸之内。竖划三寸，当千仞之高；横墨数尺，体百里之迥。是以观画图者，徒患类之不巧，不以制小而累其似，此自然之势。如是，则嵩华之秀，玄牝之灵，皆可得之于一图矣。

当我们把一座山缩放到一张纸面的时候，一幅画中的山是画家观察了数座真山的综合表现。是否如实地描绘山形已经不重要，重要的是画中表现的自然之趣。山水画创作的本质就是突破形制的局限，在艺术形式中超越现世的羁绊，实现主体心灵的超脱和精神的自由。

远，辽也。远的概念既包括时间，也包括距离，于是人观山水产生的远意成为一种由心理上的距离感带来的时间感。远的意境营造突破了山水的实在形体，也突破了有限的时空，从而使人进入无限的意境中。

◉ "三远"法

宗炳之后，北宋著名的画家郭熙提出了"三远"这一山水构图法，用于更实际地指导山水画作如何用二维媒介表现空间的距离感。郭熙在他的山水画理著作《林泉高致》中定义了高远、深远、平远这"三远"：

> 山有三远：自山下而仰山巅，谓之高远；自山前而窥山后，谓之深远；自近山而望远山，谓之平远。

"三远"的方法对应了观察景物时不断变换的视点和对山体的连续画面构图。郭熙还指出："无深远则浅，无平远则近，无高远则下。"没有体现远意的画，实际上是在视觉里丧失了空间深度。画家对高远的设计一般会出现在前景中，深远主要出现在中景中，而平远会加强深远

的感觉，多种可能的安排就形成了跌宕起伏的山体设计系统。除了画面构图，"三远"也和景观的氛围体验有关。高高的悬崖会给人带来崇高之感，深度空间会激发迷离之感，而辽阔的景观会生发出平静惬意之感。清代教科书式的中国画图谱《芥子园画传》中，以木版画的形式绘制了"三远"的图式，瀑布的出现加强了山的高远，云海加强了深远之感，广阔的水面加强了平远的开阔。（图2.4）

▲ 图2.4 《芥子园画传》中"三远"法的运用示意图：以瀑布表示高远，以云雾表示深远，以广阔的水面代表平远

　　自然，高远可仅通过从下向上观望而感受到山高，例如范宽的著名画作《溪山行旅图》（图2.5）是一幅典型的郭熙所定义的高远构图。在这幅两米长的立轴画卷中，一座巨大的山峰矗立在我们眼前，占据了整个画幅的三分之二，象征着宇宙的图式。山之高一部分被构图所体现，而有趣且更重要的是，在前景和背景中间升起的一团迷雾隐藏了山脚，这团迷雾也将现实的世界和精神的世界分隔开来。范宽的画作表现的不是真实的自然景观，而是一个概念视野中的宏观宇宙。

▶ 图2.5 ［北宋］范宽，《溪山行旅图》，绢本设色，立轴，206.3厘米×103.3厘米，台北故宫博物院藏

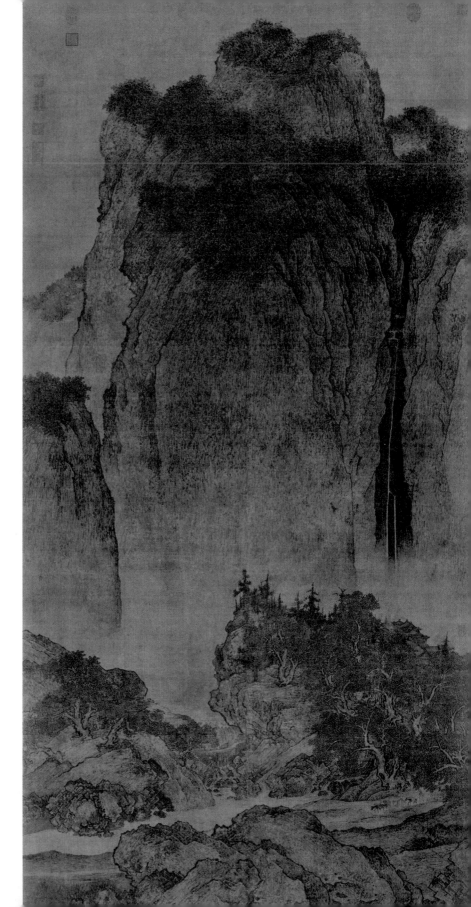

在深远视角之下，从前向后可以看到一层层的山脉，画面用重叠的方式表现了空间深度，并且揭示了山的内部纹理。郭熙在他的代表作《早春图》（图2.6）中展现了这种重叠的深远构图。和范宽画作中的巨障式山峰相比，这幅画中的山石圆润，呈曲线状蜷曲盘旋在画面中。用夸张笔墨绘成的扭转式山峰带给人一种动态之感。郭熙在一个不真实的景观中注入了无尽的想象和情感。这幅画题为早春，我们能感受到那种从一个寒冷静寂的冬天到开始恢复生机的初春氛围。郭熙是一个运用云雾显隐事物的高手，他能在画作中给平凡的物体注入生机。在云雾中若隐若现的山石表现出不同寻常的空间深度。画家在前景、中景的山脊和人行路线中多次利用了大大小小的之字形布局，暗含着方向性和指向性，引导着观者的视线走向画面深处的远方。留白的运用更引人产生对更远之境的遐想和神游。

▶ 图2.6 [北宋] 郭熙，《早春图》，绢本水墨，立轴，158.3厘米×108.1厘米，台北故宫博物院藏

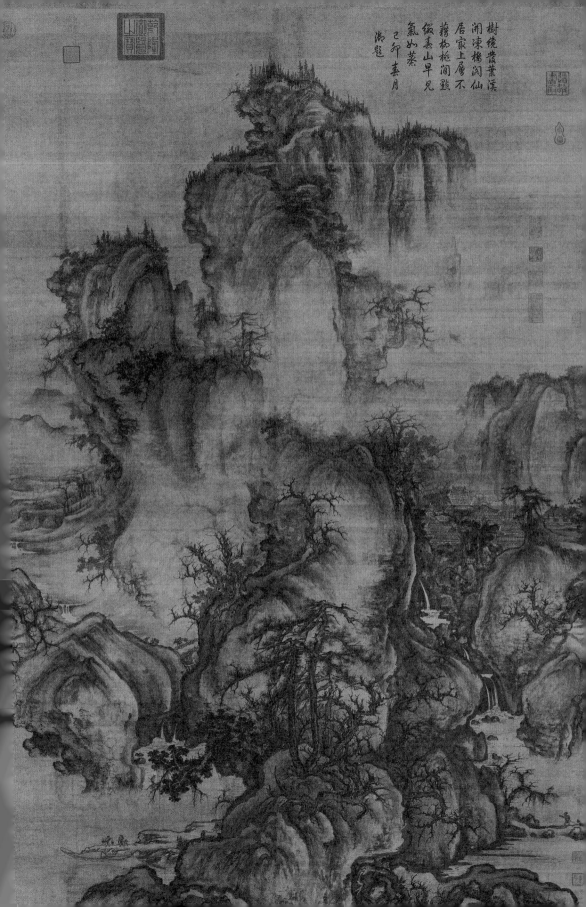

樹繞費葉溪
閉凍橋閣仙
居家上層不
藉枘桃閉蹤
縱妻山早兒
氣如菜
己卯春月
沁題

郭熙另外一幅的作品《树色平远图》（图2.7）是典型的平远构图。画家将一系列水平的元素铺展在全景横幅中，在前景、中景和远景中营造出一种退后的空间感。这些元素之所以在空间中产生了退后感，是因为它们的尺度在变化，笔墨的浓淡也在变化。还有一棵高高的前景树和广阔的河谷形成了对比。然而在平远的公式中，并不总需要做横向的构图。取得平远之感的关键在于视点要选在一个相对高的位置，能远眺一段距离。

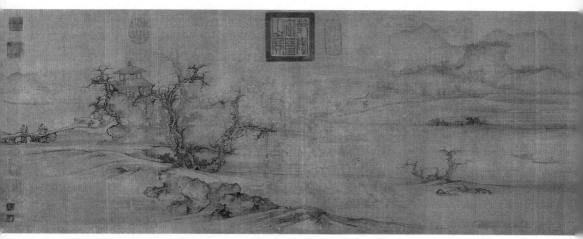

▲ 图2.7 ［北宋］郭熙，《树色平远图》，绢本水墨，手卷，
32.4厘米×104.8厘米，纽约大都会艺术博物馆藏

◉ 其他的"远"

画面中的雾也能够帮助产生远意，如同郭熙所述："山欲高，尽出之则不高，烟霞锁其腰则高矣；水欲远，尽出之则不远，掩映断其派则远矣。" 为了在山水画中强调自然的浩瀚和无垠，郭熙建议画家不要将景物完全勾勒清楚，他指出欲使山高，需在山腰画些烟霞，便显得高；欲使水远，需画些遮掩，让水流时断时续，便显得远。后来，在基本的"三

远"法则之外，北宋画家韩拙在《山水纯全集》中又补充了其他"三远"——
阔远、迷远和幽远：

> 有近岸广水，旷阔遥山者，谓之"阔远"；有烟雾溟漠，野水隔而
> 仿佛不见者，谓之"迷远"；景物至绝而微茫缥缈者，谓之"幽远"。

根据韩拙的理论我们不难发现，山水画中广阔的水面、旷阔的远山、
水汽和雾气都是画面空间建构的重要元素，这些模糊不清的元素并不是
为了掩盖画家画不好的地方，而是揭示出另一层画面空间中的迷远。在
山水画的构图中，雾气和山峰起到同等重要的作用。

不可测量的空间之远在"三远"法中表现为留白，留白作为思绪稍
做放空的区域，邀请观者在无限的空间中自由漫游。这种创造空间和距
离错觉的方法也被达·芬奇称作"空气透视法"。然而，画面空间的大
片留白，目的不仅仅是让我们在想象中补全它。画家似乎刻意避免完整
的陈述，因为真实的世界中我们永远无法知晓一切，所能做的就是解放
想象力，让它在宇宙的无限空间中游荡，所以画家所画的风景也不是最
终完成的状态，而是一个起点，像一扇打开的门等待着观者自己探索。

到了元代，山水画发展得更加具有画家的自我意识。画家倾向于用
笔法去表达他们的思想和情感。元朝晚期的画家还将"三远"简化为程
式化的方法，更容易掌握。元代最有声望的画家之一黄公望发展了郭熙
的"三远"理论，他在《写山水诀》一文中写道：

> 山论三远，从下相连不断谓之平远，从近隔开相对谓之阔远，从山
> 外远景谓之高远。

黄公望的"三远"法继承了郭熙的理论，更加准确地描述了怎样组
织山体来达到"三远"的效果。他提出采用分视野的方法把两个并置的
山景用宽阔的视野隔开，如一大片水域或山谷，再用连续退后的山脚增

强空间的后退感，将山峰画得无尽以加强远的视野。这些视觉技巧都体现在他的《富春山居图》（图2.8）中：首段采用平远法绘制了坡石树林作为前景，大面积留白的开阔江面作为中远景。随后的画面是平远、阔远与高远的结合，可见相连不断的山脚和逐层退后的远山，山峦层次分明地向远处绵延开，也可见耸立的高峰拔地而起，配合渐渐淡隐而去的远山，带给观者无限的联想。

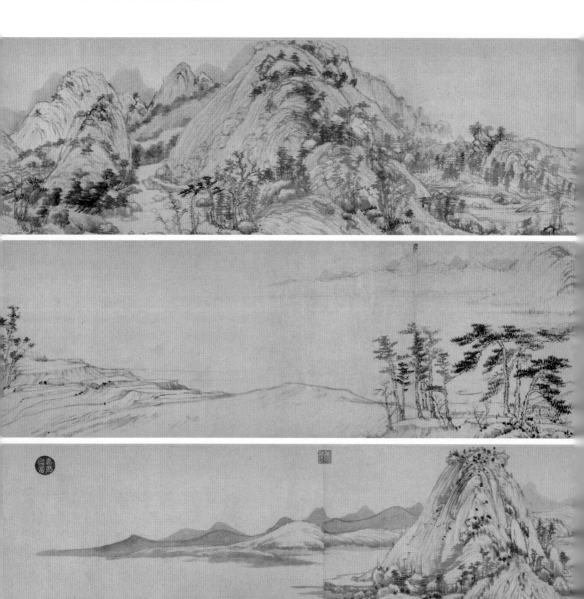

▼ 图 2.8　[元] 黄公望，《富春山居图》，绢本水墨，前半卷《富春山居图·剩山图》，31.8 厘米 ×51.4 厘米，
　　浙江省博物馆藏；后半卷《富春山居图·无用师卷》，33 厘米 ×636.9 厘米，台北故宫博物院藏

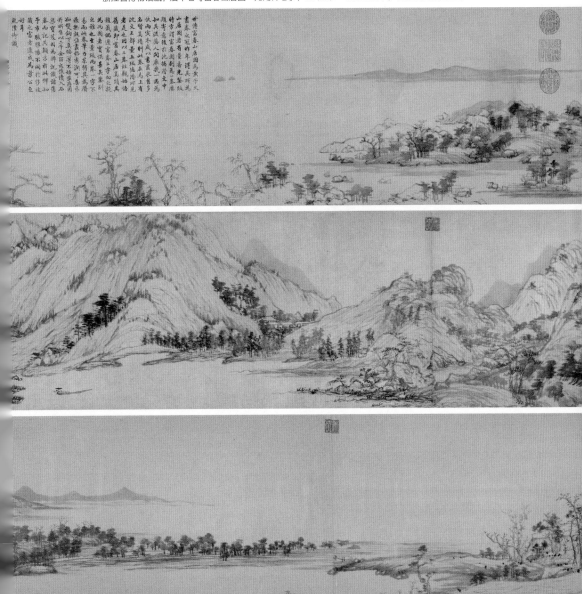

在格式塔心理学中，人通过视觉感知物体的形象并确定物体在空间中的位置。图底模型建立的是一个概念空间而不是物理空间。概念空间是我们感知到的视觉空间，并不是真实可触、可测量的物理空间。通过形象思维，我们可以在经典的格式塔心理学图式中看到一个由轮廓定义的花瓶形状（图2.9）。而当切换到概念思维，我们会将正负形进行转换从而发现两个面部轮廓。可逆图形的模糊性使虚空变得有形，也使空间充满活力。与丹麦心理学家鲁宾的花瓶图式相似，中国画中的许多元素并不是作为描绘的对象出现，而是为整个概念空间的构图起到指示的作用，如何理解这一概念取决于观看的方式。在《千里江山图》《江山秋色图》《富春山居图》等横向山水画卷中，水和雾气不仅营造出神秘的气氛，还对群山和岛屿起到了分隔构图的作用。

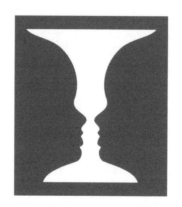

▲ 图2.9 鲁宾的面孔 / 花瓶幻觉

横看成岭侧成峰，

远近高低各不同。

不识庐山真面目，

只缘身在此山中。

——［北宋］苏轼 《题西林壁》

　　在苏轼的这首诗中，庐山因人们视角的不同而呈现出不同的形态。从正面看，它是连绵起伏的山脉，从侧面看，它又变成了一座巍峨的独峰。在这首诗和郭熙的"三远"法画理中，艺术家的目的不是描绘风景或抒发个人感受，而是试图以一种认识事物的宏观哲学角度来启迪观者。

　　中国画特定的视觉系统并不遵循科学的、几何的透视原理，但我们仍可以从视点和视线的大致方向来解读它。眼睛与图像之间的关系是通过让观者的目光在绘画中游走或驻留而建立的。要理解这种体验是如何实现的，我们应该从绘画作品、画家和观者之间的关系来考虑。画家使用视点来构思画面构图，并建立与观者的关系。中国画的视点并不固定，而是随着手卷媒材的移动或观者身体的移动而变换。观看的方式和绘画的方式一样是一个文化问题，因为两者都表明了我们对世界的观察方式。正是通过观察者对事物的动态认知，人类才能掌握宇宙的运行规律。画家通过绘画来表达他们观察现实世界产生的哲学思考，同时他们也试图通过绘画中的视觉控制来引导观者。

　　无论是郭熙、韩拙还是黄公望的远式山水构图，"远"的概念都是和多重视点的引导相关。所以，在中国山水画中并不单独应用"三远"中的某一种"远"，大多数情况总是将"三远"法综合运用。按照人的主观感知景物的方式去绘画，不仅仅是景观的形式，景观中的时间体验也被记录下来。郭熙称这种方法为"步步移"和"面面看"：

　　　　山，近看如此，远数里看又如此，远十数里看又如此，每远每异，所谓"山形步步移"也。山，正面如此，侧面又如此，背面又如此，每看每异，所谓"山形面面看"也。如此，是一山而兼数十百山之形状，可得不悉乎？

　　像郭熙这样的画家，想通过山水画表达的不是对山形的相似性模仿，而是在山中游历的时间体验。所以，山水画的图式总是混合了多重视点下、不同距离的观察。通过观，我们能够感知物理的空间；通过游，我们又感知到精神的空间。"三远"不仅是一种空间表达法，也是一种承载认

知意向的思想和精神需求表达法。

显然，"三远"法在本质上有别于西方的科学透视法和鸟瞰法，它并不遵从消失点统治下的近大远小，也不追求固定视点下连续透视组织的全局。"三远"法提供给画家自由表达全景意象的机会。在动态的视点下，画家可以根据特定的地形特征去选择应用哪种远式的构图。从山水画中，我们可以看到画家如何灵活地应用远的方法组合出富有节奏且连贯的山水意象。画作仿佛邀请观众进入其中展开旅行，我们的眼睛在群山之间漫游，忽而泛舟在水面上，忽而站在山巅。通过对游山经验类型化的处理，我们从一山之中便能体会"数十百山之形状"。（图2.10、图2.11）

▼ 图2.10 综合六远法的山水画，《千里江山图》（图2.1）局部

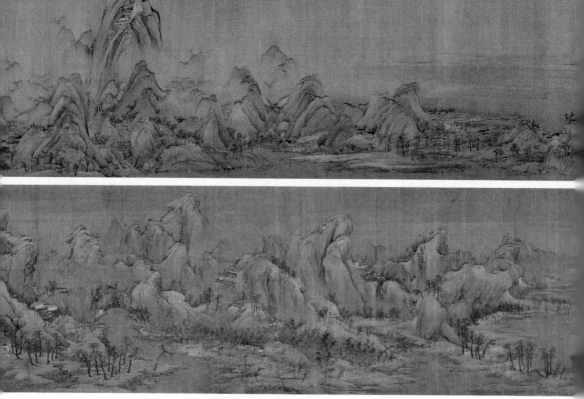

▲ 图2.11 综合六远法的山水画，《江山秋色图》（图2.2）局部

叁 以大观小的时间设计

　　宗炳首次在绘画中引入"远"的哲学观念，北宋时郭熙将宗炳的远近发展为山水画的"三远"。几乎在同一时代，北宋的另一位文人沈括总结了关于"远"的画论，并建立了"以大观小"的画理。沈括认为，山水画的主要目的远非单纯地模仿自然，而是重现一段游观想象的诗意旅程。在《梦溪笔谈》中，他说："李君盖不知以大观小之法，其间折高、折远，自有妙理，岂在掀屋角也！"沈括提到的"掀屋角"是对北宋初期画家李成对景写生方式的批判，他认为在画中如实地再现和模拟仰视建筑时所看到的屋檐是没有意义的。根据宋代成熟的全景山水画图式，观画和作画都需要从整体秩序的角度来看待局部，需要在整体之中通过折算来推演景物高下、远近的比例关系。沈括总结的山水之法就是以大观小：

　　大都山水之法，盖以大观小，如人观假山耳；若同真山之法，以下望上，只合见一重山，岂可重重悉见？兼不应见其溪谷间事。又如屋舍，亦不应见其中庭及后巷中事。

　　以大观小的山水画观法类似于观看假山盆景时"观物取象"的视觉认知，需要将所见之景与山水意象的前经验图式产生类比和联想。如果像李成那样"仰画飞檐"，拘泥于眼前所看到的局部视域，就会只看到生理视觉所示的一重山。而依靠记忆、想象产生的"重重悉见"的空间认知，成就了山水画丰富的视觉经验。所以画家在肉眼所见之外，还具备一对任意飞翔的"心眼"，视点是假定的、想象的、运动的，可以随心所欲地拉高拉低，拉远拉近，不受固定视点的限制，以概括事物的全貌。可见中国山水画的"观"，是古代画家在真山水中"饱游饫看"的结果，蕴含着宇宙意象和审美经验，是循环往复和整体动态的有机观照。艺术理论学者刘继潮评价沈括的以大观小画理为"明确质疑视觉真实的智慧，

应赢得现代人的尊重和理解"。文艺复兴时期建筑师莱昂·巴蒂斯塔·阿尔伯蒂在《论绘画》中总结了透视法并系统讲解其应用方法，成为西方第一部系统的画论。沈括的《梦溪笔谈》早于阿尔伯蒂三百多年，就已经对焦点透视的视域局限提出了否定和批判，中国传统山水画的图式早已超越了对视觉真实的追求，意在塑造循环往复的游观空间和整体的和谐秩序。

认知心理学认为，感知物理空间时，我们通过向上、向下、向侧面，甚至向视野的边缘观看来收集信息。头部和眼睛的运动使视觉环境产生动态的变化，眼睛通过注视远距离的点和近距离的点来调整视觉焦点。通过这一过程，眼睛收集到有关形状和图案的信息。因为看画时观者的注意力会像感知真实空间一样连续不断地进行视点转换，所以中国画的视觉呈现在这个意义上更为接近真实。当从远处看一幅画时，我们可以通过全貌大致了解这幅画的内容，然而视觉扫描过程会随着不同的观看兴趣发生视点转移，所以面对同一场景，不同动机的观者可能会产生截然不同的观看方式。多视点的表达，将更多的信息放进一个场景，画面空间因此变得丰富，人们可以在画中停留更长时间，也可以像品读一首诗一样放飞想象。在长度有限的纸页上，这种技法可以创建出多个地平面：人们可能不得不想象自己是在旋转而不是横向移动，才能正确理解画中描绘的对象。中国画和诗歌都着眼于体验时空的转换，意在通过动态的游观创造一段旅程。沈括所说的以大观小也是指用心体察。从这个意义上说，观看更像是阅读，它是一种观察者的主动视觉行为，通过用心观看产生类似冥想的心理变化。

英国艺术史家诺曼·布列逊在《视阈与绘画》一书中声称，在中国视觉传统中，真正重要的是特定的表现方式，而不是表现的具体对象。视野是我们经过心理加工的视觉感知，而不是视网膜上的视觉表象。他将这种诗意视野的无限扩展称为"一瞥"。扫视可以扩大视野，凝视则禁锢视野；视线通过"移动变换以隐藏其自身的存在"，而凝视"阻止现象的流动"；扫视绘画体现出"时间的实时过程"，而凝视绘画"打

破了持续的实时性"。[2]东西方既有两种不同的空间概念，也有不同的时间概念。相比西方科学的透视法，中国绘画再现自然的方式更完整地捕捉了时间体验，而且并未牺牲对空间深度的塑造。

观山要"步步移，面面看"，意思是说对自然的观察应该是运动的、具体的感知，这与中国人对时间观念的关注息息相关。古人不相信时间可以是静止的，有过去和未来。他们将时间比作河流，将人类意识比作站在河岸上向下游看，写下"逝者如斯，而未尝往也"。因此，中国画不追求体积感的塑造，而是充满了永恒的象征。对中国艺术家来说，时间是不能凝固的，绘画中的东西必须要有生命力。

毛笔所绘出的流动线条活跃在中国艺术史中。在有限的空间里，书法的多种笔势变化蕴藏着充沛的生命力，笔画通过复杂精妙的组合形成多种气象的文字。在中国画中，画家同样使用毛笔作为工具，重视强调线条本身，而不是像西方那样重视再现表面或块状物的颜色和纹理。书法中的汉字起源于象形文字，中国卷轴画也可能起源于书简，所以使人可以像读书一样阅读长卷画。每个图形单元与其相邻单元有所联系，再加之眼睛的横向移动使我们的注意力从右到左，从一节带到下一节，最终在脑海中形成全景的视觉印象。

我们观看一幅西方绘画通常需要先从远处欣赏，再走近细看。而按照中国传统卷轴画的观赏方式，观者需要手握长卷，从右向左慢慢地展开卷轴，每次打开一臂的距离，可以停下来欣赏，然后卷起看过的一段画面，再展开下一段观看。而将卷轴画完全展开放置时，移动的将是观者的身体和他的目光。观看卷轴画其实是一个涉及观者身体动作的参与过程，观者与画家的关系是通过卷轴画媒材的叙述方式建立起来的，一幅手卷画就像是一部音乐、电影或文学作品，有移动的画面，也有不断变化的时刻和时间轨迹。像这些时间性的艺术创作方式一样，中国画从整体上也通过开头、发展、结尾的叙事情节变化，使我们的注意力能够保持较长时间，产生沉浸感并引发想象，还会在观者心中唤起与真实场所相应的体验，仿佛真的来到了这些地方。一些丝质的中国卷轴画像珍

贵的书籍一样被置于珍贵的容器中，观者只有在安静的沉思时刻才会展开它。就像一个好的电影导演擅长通过剪辑技术来剪切和组合一帧帧画面，讲述一个有吸引力的故事，艺术家可以将一幅长卷画的横向图幅设计成无缝的拼贴构图，将观者带入一段段想象的旅程。

照相机和摄影机的发明，改变了我们观看绘画的方式。透视法将一切都集中在观察者的眼睛上，并使观察者成为可见世界的中心。但是现实中并没有特定的中心概念，也没有理想中那样人的焦点的无穷远消失。英国艺术家约翰·伯格认为："照相机的发明改变了人们看东西的方式。可见对画家来说意味着不同的东西，这立即反映在绘画中。"[3] 要以线性视角凝视某一时刻，像意大利建筑师菲利波·布鲁内列斯基在他的实验中那样，使用类似照相机面板的媒介就足够了。但要在扫视和凝视之间呈现出一种转换视觉，需要许多面板，而且所有面板都必须连贯。比普通画框长得多的卷轴画的形制似乎是为这种连续视觉感知而发明的。

在今天图像主导的视觉文化转向中，我们的观看方式受到流行文化和照相机的控制引导。虽然不局限于一个消失点，但我们的视觉仍然被迫通过图像来获悉某一时刻发生的事情。相反，卷轴并没有通过限制凝视的焦点来控制我们的视点，它为观者提供了进入画面的多种选择。观看卷轴的体验是一个逐渐揭示的过程，因为展开卷轴时，观者不知道接下来会发生什么，每一部分画面都像电影情节一样呈现出惊喜。观者的游走经历不仅使他成了绘画的参与者，通过控制这一进程，观者反过来还成为"这场电影"的总导演。因此，有时即使面对画作观看几个小时也不会感到无聊。中国画的时间设计使中国艺术区别于西方艺术，具有独特的魅力，关键在于其视野不像西方绘画那样具有主导性，而是意在塑造绘画与观者的互动。

当我们将横向构图的手卷放大时，它就变成一幅垂直的画卷，讲述了攀爬一座山的上升过程。而当我们再次放大近距离观察时，甚至可以看到人物顺着小路爬到山顶上的寺庙。一座像桥一样的建筑，讲述了水平方向漫游的时间经历，而桥楼下方的瀑布则又强调了垂直方向的时间轴（图 2.12）。

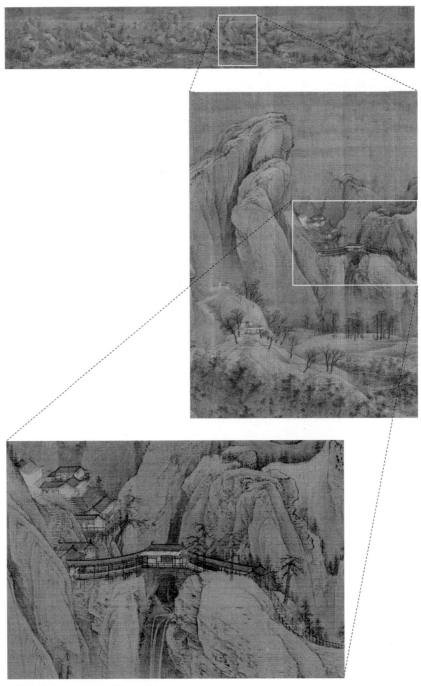

▲ 图 2.12 《江山秋色图》中的以大观小视角

一幅卷轴画是一个整体的全景图，观者通过一瞥、凝视来掌握基本信息，任何构图的意图都会使这种全景意味消失。以大观小，不仅是视点的来回切换，更是关乎人在世界中的位置和人与自然的关系的哲学启示。道家认为所有的大小都是相对的，不同的大小适合它们的特定用途。从更广阔的角度，我们可以用自然的浩瀚来把握人的渺小。从近处观察，人还是有自己的栖身之所的。然而，尽管空间叙事跨越多变的尺度展开，叙事表达的秩序系统总是被强调。在这个全视的角度下，遥远的自然和细致的人造物可以和谐地结合成一个综合体。

本章参考文献

[1] Jerome Silbergeld. *Chinese painting style* [M]. Seattle: University of Washington Press, 1982.

[2] Norman Bryson. *Vision and painting : The logic of the gaze* [M]. New Haven: Yale University Press, 1983: 189.

[3] John Berger. *Ways of seeing* [M]. London: British Broadcasting Corporation, 1972: 165.

第三章

城市全景：一图百态的市井意象

壹 城市卷轴画

贰 地图画

壹 城市卷轴画

中国山水画中运用"三远"的手法，在二维画面中描绘出立体的自然世界，通过视觉的位移带来身体的联觉，引发游观想象。但是用山水画的构图方法来创作一幅城市画卷似乎并不适用，因为人造的城市世界由大量建筑、道路和人的行为所构成，不像在山水画中那样可以自由地拼贴山水物象，从而产生远意。在卷轴画的媒介下，一幅城市全景图卷将怎样生成呢？

《清明上河图》是中国古代画作中最著名的作品之一，描绘的是宋

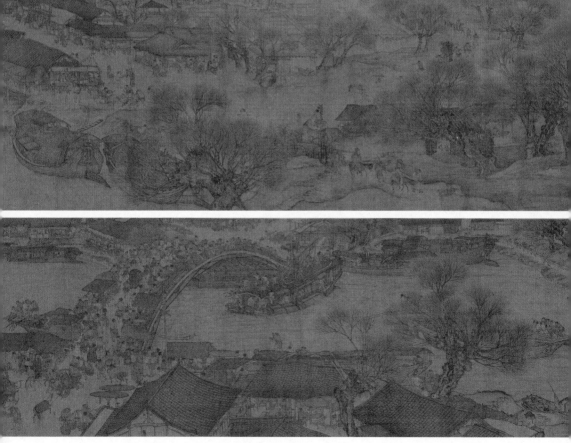

▲ 图 3.1-1 ［北宋］张择端，《清明上河图》，绢本设色，手卷，24.8 厘米 ×528.7 厘米，北京故宫博物院藏

时东京汴河两岸东南端出外城门到虹桥一带的繁华街景（图 3.1）。这幅长逾 5 米的画卷从右端开始叙事，带着我们从宁静的城外郊野开始游览，穿过喧闹繁忙的汴河漕运，最终到达外城门附近的街市。一条横向延伸的蜿蜒河流跨越了大半幅画卷，转而由一条横向的主街道贯穿起剩余的半幅画卷，河流与主街作为主轴串联起整个叙事。一座横跨中央河段的大桥成为该卷轴的主要焦点，即著名的虹桥片段。这幅画包含了数百个人物和数十个人造构筑物。许多中国历史学家曾用这幅画来考察宋代的建筑史和人文史，因此这幅画对于理解城市活力的叙事和再现也具有重要的价值。

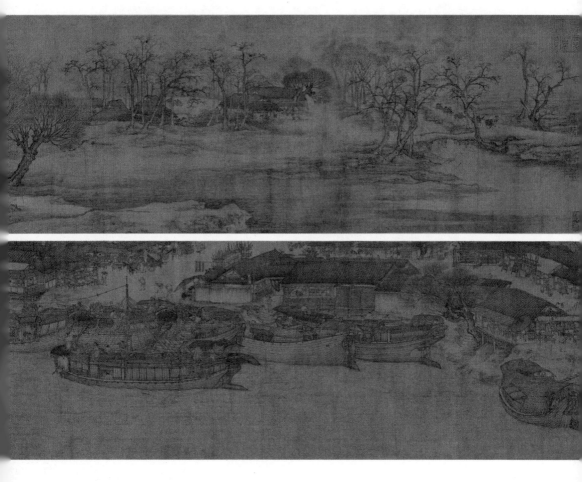

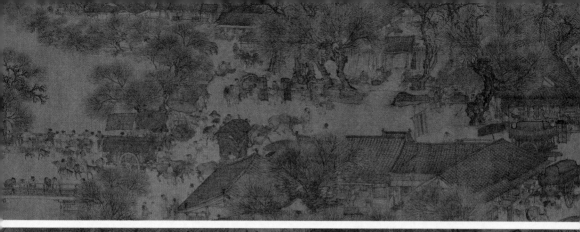

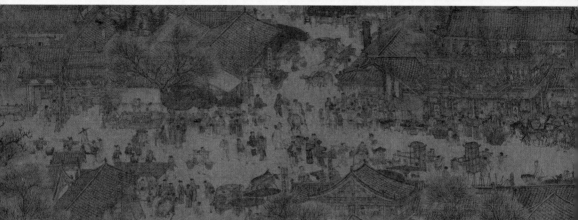

▲ 图 3.1-2 ［北宋］张择端，《清明上河图》，绢本设色，手卷，24.8 厘米 ×528.7 厘米，北京故宫博物院藏

当手握《清明上河图》长卷，从乡村景观到城市生活逐段展开观赏时，就会产生一种观看电影的感觉。随着横向叙事时间线的推进，我们停下来专注于观看某一局部片段时，也能通过斜向的视线引导感受到空间的纵深感。画面塑造出一个双向的视觉系统，水平方向表示着连续的时间，而倾斜方向暗示着深度的空间（图 3.2）。

在《清明上河图》中，一方面为了保持长卷的历时性，画家张择端从横向埋下了一条无形的时间轴线。主要街道的大部分边界都与卷轴平行，避免任何透视，这是因为当我们走在一条长长的街道上时，对我们来说更重要的是路边的风景，而不是街道的尽头。另一方面，画家在倾斜的方向描绘出主要街道两旁的建筑物和道路，越远的建筑物越小。画家先将建筑物分组成群，然后通过一组组精美的场景拼贴构成画面的空间纵深感。

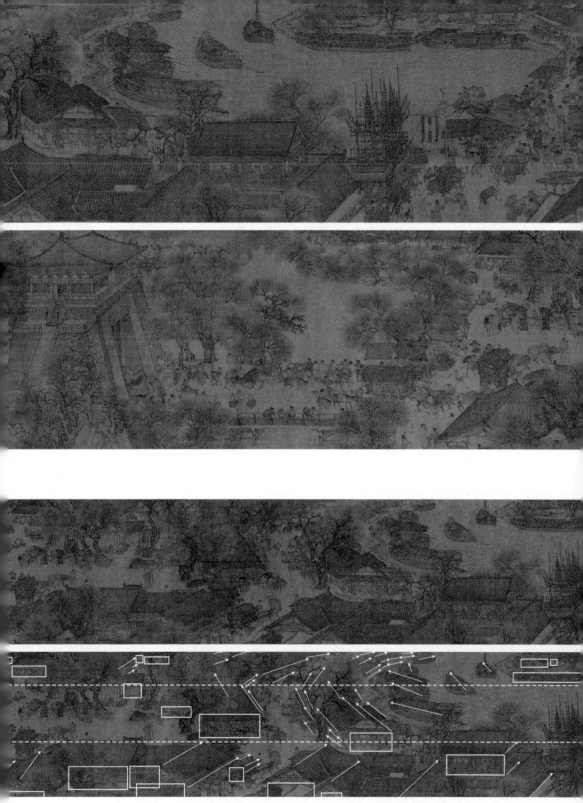

▲ 图 3.2 《清明上河图》局部街景及画面分析，前景比中景大，而中景又比远景大，暗示着空间的深度

这种变化视点的透视法常被称为散点透视法。但实际上画中再现空间深度的方法更类似于投影法而不是透视法，因为倾斜的空间结构线并不规律地聚焦于多个消失点。这种画法也不是准确投影形成的轴测图，因为远近的物体并不等大，也不表现为"近大远小"，反而建筑物可以绘制得"近小远大"。在画家的观念中，重要的是整幅画在连贯的时间线上的综合构成，而不是某一个时刻下空间的真实性。在《地图学史》丛书中，学者认为"在中国画中，画面尺度往往支配自然尺度；也就是说，所描绘物体的大小是由设计需要决定的，而不是几何透视规则"[1]。即前景特征可能会被缩小以避免阻碍和过分强调，而远处的物体可能会被放大以作为中间距离和前景的对位。

在艺术心理学家鲁道夫·阿恩海姆的空间再现理论中，早期阶段，一个儿童会将房子的主体（不是正面而是整个立方体）表示为一个简单的正方形（图3.3，a）；在下一阶段，他会将两个侧面添加到正面以示空间的区分（图3.3，b）；而在第三阶段，儿童对空间深度的感知表现为侧面的倾斜，由此区分出正面维度和深度维度（图3.3，c）。

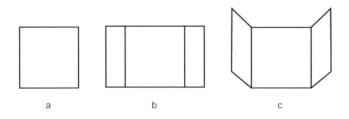

　　a　　　　　　　b　　　　　　　c

▲ 图3.3 儿童对立方体的认知分为三个阶段

在中国画中，建筑物的体量通常以类似正面斜投影的方式来表示，即用一个与观者平行的正面加上若干个平行的斜面来表示空间深度。阿恩海姆解释说："如果用作绘画中的建筑背景，正面的展示提供了稳定的背景，而当放弃了正面时，图形对象移动得更加自由。"这种解释可以帮助我们理解中国画中正面平行法的目的。尽管建筑总是出现在绘画

中，但在大多数情况下它们并不是绘画的主体。建筑的正面通常是直视的角度，是展示人类活动的舞台，而倾斜线索暗示着视线向空间深处移动的方向。

这种表现建筑的方式在中国绘画中已经沿用了十几个世纪。一个消失点足以表现静止的场景，但要在画卷中创造一个连续的动态空间，就需要达到时间和空间的平衡。透视转向意味着放弃空间的历时性，而通过中国卷轴画，艺术家可以巧妙地将水平轴和垂直轴并置。在水平方向上从右到左的叙述表达时间维度，垂直或倾斜的方向从前到后暗示着空间深度。在卷轴画平行并置的任何片段中，历时性和空间性都达到了平衡统一的状态。

如前文所述，在山水画中，中国艺术家暗示的是一种想象的场景，而不是对自然的忠实再现。在《清明上河图》这样的都市画卷中，哪一部分来自真实的东京城，哪一部分是艺术家想象出来的？许多建筑史学者都试图寻找这一问题的答案，以揭示北宋都城的真实城市形象。基于《营造法式》的记录和画面中人物的比例，人们也许可以绘制出平面图来再现北宋时期的城市规划。经过分析，学者们发现画面中的房屋要么是沿河而建，依据河流的走向组织而成；要么是沿街而建，朝着城门的方向排列。[2] 河流与街道都是具有交通功能的线性结构，恰好可以作为横向长卷的叙事线，所以画家选取了这两个要素来组织画面的叙事。河上的桥与街道上的城门相似，都成了叙事线上的节点，所以虹桥和城门这两处也是人流最密集的场所，情节在这两处公共空间得到发展。开放空间中的人物活动丰富多样，再次延长了观众视线的停留时间。通过空间的叙事铺垫和人物的行为描绘，城市的繁华和活力得以体现。

美国城市史学家刘易斯·芒福德在著作《城市发展史》中，引用了《清明上河图》的一个片段作为插图，他从画中看到一种在许多当代城市都罕见的丰富性，也是一种未来城市的理想状态：具有丰富差异组合的景观环境，具有不同个性的人从事各行各业，产生多样的文化活动，形成一个并不完美但是充满活力的城市。[3] 而这种丰富的城市空间是需要叙事

的，要在整个城市游走一番后才能体验出来。北宋里坊制的瓦解和经济的发展催生了商业街市的兴起，主要以街道作为城市的公共空间。相比西方的广场，这种线性的城市空间形态也更适合用长卷这种媒介来表现。非正式的侵街建筑形成多样性的街道边界和景观，吸引着各异的人群，才使城市充满生机。

另一幅城市景观画卷《康熙南巡图》描绘了 1689 年康熙帝巡视南方时，沿途的城市风光，清代宫廷画师王翚、杨晋等耗时两年左右完成了这幅画的绘制。《康熙南巡图》共 12 卷，其中第七卷所描绘的是无锡至苏州的片段。（图 3.4）

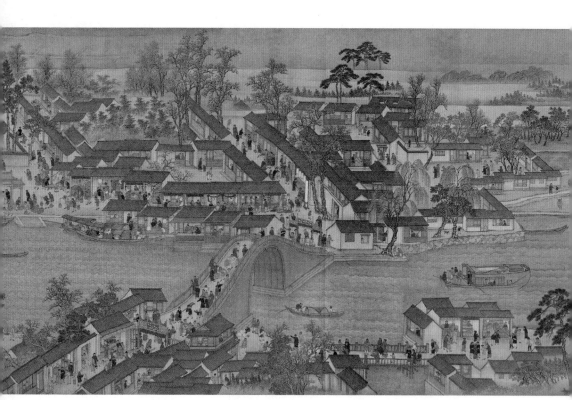

▲ 图3.4 [清]王翚、杨晋等，《康熙南巡图》第七卷：无锡至苏州（局部），绢本设色，手卷，68.8厘米×2195厘米，加拿大亚伯达大学博物馆藏

英国画家和艺术理论家大卫·霍克尼坦言，1983 年，当他第一次在纽约大都会艺术博物馆看到这幅画卷时，被深深震撼，他静静地观看这幅画作，持续"卧游"了大概四个小时，并对长卷处理空间、时间和叙事的方式产生了浓厚的兴趣。对于一直在思考观看方式的霍克尼来说，相比西方固定视点的透视画，中国长卷画中随着卷轴踱步、徜徉于街道中的感受才是更接近人眼观看世界的方式。这也对他之后的艺术创作产生了很大的影响。大卫·霍克尼认为，电影是呈现《康熙南巡图》这幅卷轴画的更好方式，因为"与一本有太多的边界的书相比，电影本身就是一幅卷轴画"。1988 年，霍克尼确实以《康熙南巡图》为主题，主导

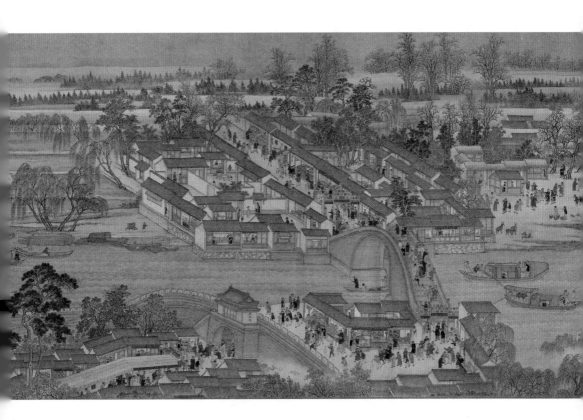

拍摄了一部纪录片《与中国皇帝的大运河一日游》。在影片中，他以自己的艺术眼光对东西方的视觉文化进行了对比论述，他指出，在透视模式下，有一个带有边界和消失点的图框。（图3.5）观众站在画面之外，如果他移动，消失点就会移动，但他们永远不会相遇。但在卷轴中，观看路径的方向得到了反转，所以观众可以通过观看体验到无限之境。霍克尼感悟道："中国画的图法要求观者必须融入其中，而不是站在画外观看，于是将作品与观众之间的那堵墙给捅破了。中国画吸引我的地方就是观察世界的方式，它使观众也参与到创作之中。"（图3.6）迈克尔·苏立文说，中国山水画不是从固定点吸引观者，而是创造出一种在场景中游走的体验，几乎如同物理层面上调动观众的想象力。并非在所有文化的图式中都有制造二维错觉的透视空间概念。在中国画图式中，消失的线条从观众身上辐射到更广泛的空间概念中，以一种反向的视角将心灵的眼睛定位在画面平面之后，使艺术家能够从"内部"概念进行可视化构建。

▲ 图3.5 霍克尼在欣赏中国卷轴画。资料来源：纪录片《与中国皇帝的大运河一日游》，1988年

▲ 图3.6 西方和中国的观画模式对比。资料来源：纪录片《与中国皇帝的大运河一日游》，1988年

　　根据霍克尼的理论，与聚焦的透视线相比，绘画中的平行线更为真实，因为在现实中物体的平面本来就是平行的。但一幅传统的中国画不等同于轴测图，因为它不是经过科学计算获得的。轴测图的画法似乎将正面的各个组成层拉伸为立面展示。《康熙南巡图》不是对三维空间的客观转录，而是再现了基于视觉叙事的场景。它是不科学的，甚至是"错误"的，但空间描绘不是为了记录一个固定的视图，而更多地关注如何在叙事中呈现空间的视觉体验。霍克尼用《康熙南巡图》中的一个非常吸引人的桥梁片段讲解了这一现象。他认为建筑看似异常的排布是为了变换人的视角，产生真实过桥时的那种视觉体验：一开始我们看向街道一侧商铺的门面，甚至能看到庭院内部，仿佛我们站在桥上观看，但神奇的是我们同时也可以看到桥本身，然而桥侧面的出现又引导着我们变换视角看向街道的另一侧（图 3.7）。他还认为这幅长卷是一种鸟瞰视角，但不是一只静止的鸟，而是"飞鸟的鸟瞰"。

▼ 图 3.7 《康熙南巡图》局部

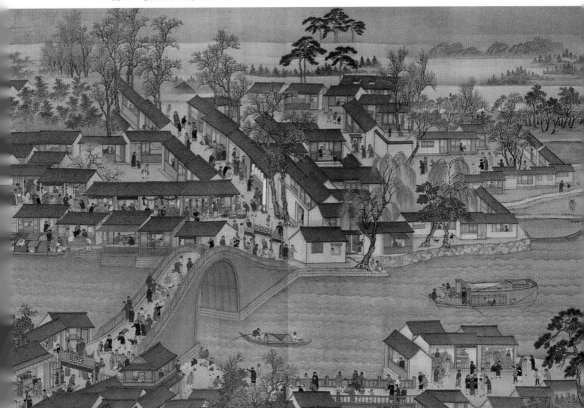

　　《清明上河图》和《康熙南巡图》两幅画卷是否取材于真实的历史城市场景一直存在争议。但可以肯定的是，城市长卷创作的目的不仅仅是对历史空间的客观描绘，也是对城市意象全场景的视觉叙事。伴随着一幅窄而长的卷轴画，视点会随着叙述的过程前后移动。当空间描绘不再是记录一个固定的焦点视图，而是旨在呈现空间的叙事时，也许看起来并不科学，但这种表达实际上是在尝试重新组织信息，在一张图中尽可能地展示出空间随时间变化的丰富性。这个概念类似于西方的立体主义，但不是以几何的方式，而是通过卷轴的画幅设计来平衡时间和空间。全景视野使我们能够以完整视角看到整个空间，也能感受到时间的流逝。伴随着缓慢展开的卷轴，目光在场景中游移，当整个场景观赏结束，观者通过记忆在脑海中形成了一幅完整的全景画。

　　鉴赏一幅中国画卷时，不应抱有一目了然的期望，我们需要时而停下来凝视才能对画的内容融会贯通。卷轴画媒介使人可以面对画中之景陷入沉思，因为当你在私密的视野中静心阅读一个场景时，很容易被画面所吸引。同时，你或许还希望通过展开卷轴来延续到下一场景。这种在好奇心驱使下对景观展开的动态游赏体验，非常接近真实旅行中的视觉体验。

贰 地图画

◉ 中国古代地图

　　中国早期的地图是为各种军事、行政、仪式和宇宙观测目的绘制的。但是，绘制地图的学者们不仅把地图看作是天文学和地理学等科学技术的产物，还把制图看作是哲学、艺术、文学和宗教等人文观念的反映。一直到明末清初，当西方传教士试图将中国制图西化时，地图才完全脱离视觉与文学的传统，成为精确的展示技术。[1] 英国地图史学者理查

德·J·史密斯认为，从公元 1500 年开始，西方制图师就将空间设想为有界的和静态的，因此是可组织和可测量的。但中国传统的空间概念强调动态性和流动性，这取决于不断变换的视点和相对的时间观念。这种态度与西方从根本上就不同。[4] 在中国传统观念下，好的制图图像并不一定能说明从一个点到另一个点有多远，却可能告诉我们建立在物理空间之上的，有关权力、责任和情感等内容，具有深刻、多元的文化意义。

中国传统地图的绘制中有两种倾向：一种是定性的、强调形象化的示意地图，另一种是应用比例尺"计里画方"法定量绘制的地图。计里画方即在地图上画出方格网，每个方格的边长代表实地一定的里数，再按方格的比例将地图内容画在图上。一般认为这种方法始于西晋地图学家裴秀提出的制图六体原则，他曾以"一寸折百里"的比例编制了《地形方丈图》。[5]《禹迹图》（图 3.8）是我国现存最早的石刻地图之一，也是中国制图学早期发展最著名的例子之一。地图所采用的比例尺为"每方折地百里"，横方 70，竖方 73，全图总共有 5110 方。西方传教士将精准制图法带到中国时，已经比裴秀发明的"计里画方"法晚了一千多年。然而古代采用制图六体和计里画方准则绘制的地图并不多见，可能因为"计里画方"的制图法在中国历史上并没有得到广泛采用，或者是因为这一类型的地图大多没有得到妥善的保存，出现了"精亡粗存"的现象。留存下来的古代地图中，"计里画方"法常用于涉及地理范围较广的全国总图及区域图中，起到控制绘图要素的作用。直到明清时期，表现城池尺度的地图还大多是用图画思想绘制的，受绘画艺术影响较深，并不追求准确性而着重于表现事物之间的相对关系，常见于地方志中，与文字记述相辅。中国古代的地方志收藏现存 8000 余种，数量多且覆盖地域广。虽然方志城池图作为地图来说并没有展示精准的地理信息，但是反映了人们对城市生活的共同认知，是研究古代城市意象的重要史料。[6]

▲ 图 3.8 《禹迹图》，宋代，西安碑林博物馆石碑拓片

◉ 地图与山水画

　　地图史学家王庸先生认为精美的地图可能同时又是精美的山水画，作为艺术品的山水画其实是从实用性的地图脱胎演变而来的。文学领域出身的学者余定国（Cordell D.k.Yee）在《地图学史》第二卷第二册有关中国地图的篇章中专门讨论了早期中国山水画与地图的关系，认为两

者使用了共同的工具材料和技术语言。地图强调符号和实用价值，而山水画强调绘画与审美价值。城市规划学教授杨宇振认为古代地图、界画与山水画之间同源而不同发展，是实用性与艺术性占不同比重的结果。中国第一部美术史书《历代名画记》中还收录了张衡绘制的《地形图》、裴秀绘制的《地形方丈图》等地图作品。许多山水画作品也具有类似地图的特点，一些古代山水画家依靠实地考察山水的经历积累了丰富的地理学经验，并通过山水画将他们的空间和地理认知反映出来。如赵孟頫的《鹊华秋色图》描绘的是今济南北郊地区的实景，黄公望的《富春山居图》记录了浙江桐庐富春江两岸初秋的景色，《千里江山图》表现的是江南丘陵地区的山景。北宋著名的宫廷画家郭熙不仅提出了远观欣赏山水的原则，总结出前述的"三远"法，还将全国的山划分为南北两大区域，论述了南北不同景观的特点。他指出"东南之山多奇秀，西北之山多浑厚"，是因为东南地区的海拔较低，地薄水浅，其山中多奇峰峭壁，而西北地区地厚水深，所以山多连绵起伏。

　　有时很难区分一幅画是山水画还是地图，因为就反映人对空间环境的认知而言，山水画与地图具有相似的创作机制。我们实际上无法在一幅画中描绘全部的环境场景信息，绘画就是选择性记录人对现实世界感知意向的心理地图。如郭熙所说："千里之山，不能尽奇；万里之水，岂能尽秀？"山水画与地图都不能涵盖千山万水的全部，山水画是画家对真山真水的综合提炼加工形成的认知地图。无论山水画还是地图，都倾注着中国人对祖国大山大河的情感。无论是自然景观还是城市场景，它们都表现出创作者对广阔的视野和地形的关注。然而，地图可以在现实世界为人们指明方向，山水画则指引人在想象的世界里驰骋。山水画和地图中的视线游移都是在用眼睛代替身体游走，但地图的目的是导航实际的身体运动，山水画则通过眼球的移动来富有想象力地定位身体。因此，在欣赏一幅绘画时，建筑物之间的实际距离和比例并不像在地图中那样重要。

唐代著名诗人、画家王维[1]所作的《辋川图》，采用长卷的形式描绘了他的宅邸和园林辋川别业，通过水路组织起不同尺度的20个景点，对远山和曲水采取了巧妙的因借。《辋川图》既寄托了古代文人的山水情感，又对辋川别业的建造起到了指导作用。对这张画如何进行正确的分类曾引起了争论，到底该把它定义为风景画还是地图？画中每一处景致都按单元分别绘制、命名，并按一定的顺序排列开。这种详尽的叙述和命名有地图的特性，但不准确的描述又掺杂了画家的个人感知。学者余定国在《中国地图学史》中认为这幅画结合了绘画和制图元素，适合归类为"图画地图"。在文徵明所绘的《辋川图》版本《辋川别业图卷》（图3.9）中，多个主题景点按照"空间单元"进行了排列，一个个彼此相连的空间单元形成了卷轴画叙事的雏形，整体构成一幅连续的长卷。画作上的每个景点都标记了名称，以暗示其地图的功能，帮助观者理解对象之间的空间关系。在绘制方式上，图中建筑物按倾斜于地平面的方向绘制，但山脉和树木都以立面的形式表达。《辋川图》卷展现出的文人所需的山居环境和隐居方式，可供神游，达到调节身心的效果。北宋词人秦观在生病时通过观看《辋川图》以致"数日疾良愈"。园林和卷轴媒介传达着相同的时间体验，随着卷轴徐徐地展开推进，园林的行走体验变得立体起来。

不仅因为辋川别业独具魅力，画家的精神品格也让他成为后世读书人的楷模。王维的诗、书、画、园，无一不体现出他的君子人格，他在经历世事多变之后选择了皈依而隐，对后人来说，揣摩《辋川图》的过程就是在修身养性，以成为王维那样的君子。《辋川图》不仅仅因王维与友人在陕西蓝田建造的辋川别业而闻名，更因其反映了文人的人居环境理想，在历史上不断被赋予新的美学阐释，最终成为象征文人至高审美意识的一枚符号。

1 王维（701—761），唐代杰出的山水诗人、画家。他官至尚书右丞，因仕途坎坷而归隐至长安附近蓝田县西南约二十里的辋川，重建了唐代诗人宋之问留下的荒败院落并展开了造园实践。著有《辋川集》。辋川别业是一座依附于庄园的郊野别墅园林，是中国造园史上著名的自然山水园，融入了诗、画及园林的审美情趣。王维原作的《辋川图》已不存在，但在后世有繁多摹本。

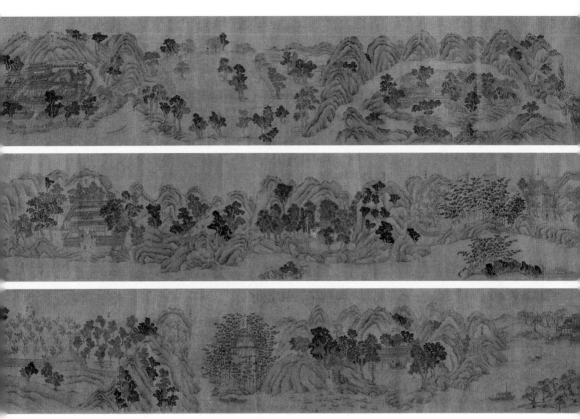

▲ 图 3.9　[明]文徵明，《辋川别业图卷》，30 厘米 ×905 厘米，西雅图艺术博物馆藏

对比描绘杭州西湖的山水画《西湖图卷》（图3.10）和地图《西湖图》（图3.11），我们可以看到，两者都以湖面为中心，画出了西湖自东向西的全景，并且都描绘了山脉、村庄、寺庙和船只。但在《西湖图》中，著名景点都按比例定位，强调行进的路线，文字标注也增加了一层引导信息。相比之下，李嵩的全景画作《西湖图卷》中，围绕西湖的景物被具体生动地表现出来，雾气模糊了风景，产生冥想之意。画中故意用雾气使整个场景更具意境。

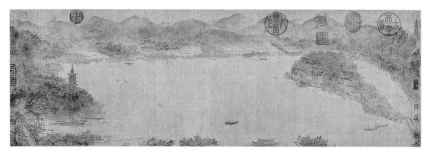

▲ 图3.10 ［南宋］李嵩，《西湖图卷》，26.7厘米×85厘米，上海博物馆藏

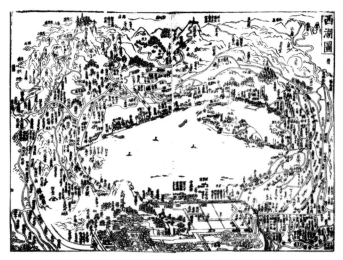

▲ 图3.11 ［宋］《西湖图》，出自《咸淳临安志》

◉ **城市地图的视角和城市意象**

　　通过山水画中不断变换的视角，观众的思绪也可以跟着目光在风景中徘徊。与山水画类似，中国古代城市地图在一图之中为观众提供了多种变化的视角。例如，在和林格尔汉墓出土的《东汉宁城图》（图3.12）中，处在同一地平面上的物体，有的是倾斜布置暗示出深度，有的却是以平面表达的，还有的是以立面形象出现的。所以当我们观看这幅地图时，视角也要不断进行变换。不难发现，这类地图构图的每个部分都是按照表达需要从不同的视角绘制的，所以观者的视角也不是固定的，需要根据视图进行转变。图中物体的相对大小和彼此之间的距离通常不是由它们的实际尺寸决定的，而是由制作地图的特定目的决定的。

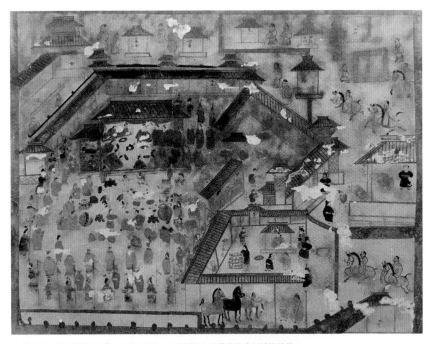

▲ 图3.12 《东汉宁城图》，129厘米×159厘米，内蒙古自治区博物馆藏

　　在典型的地方志图中（图3.13），也经常能看到平面与立面相结合的绘制方法，地图史学家成一农将这种方法称作"平立面画法"，就是用平面表示地理要素的空间布局，用立体形象对地图中全部或者重要的地理要素进行表达[7]。这种画法既表现出城市或建筑的整体布局，又对建筑立面形象进行了符号化的表达，虽然地方志图并不是采用科学投影法准确绘制的，但这种地图的呈现方式似乎更符合人在中国式院落建筑群中的视觉感知。我们穿过院落时通过不同形制的古建筑立面和屋顶形象辨识建筑，最后通过方位对具有多种变化的平面院落组合形式形成整体的印象。志书地图作为文字记载的对应附图往往描绘了区域山水格局和重要的城市建筑空间，又由于其特殊的性质和幅面的限制呈现出典型的"意向性"[8]。志书地图往往用简略的方式表现城墙、官衙、庙宇、书院、河流、山川等意向要素，并通过展示人在城市中的普遍认识表达特定的世界观和价值观。

▲ 图3.13 《杭州府学图》，出自《杭州府志》，20厘米×27厘米，大英图书馆电子资源

◉ 城市日常生活意象的拼贴

在中国的图绘理论中，物理外观的呈现是表现事物潜在规律和表达艺术家思想的一种手段。地图就像绘画一样，不仅仅是记录，也是地图制作者主观直觉的产物，表述了人对空间环境的理解。古代城市地图反映的不只是客观的城市历史风貌，还有当时人们共同的集体记忆。城市规划学者凯文·林奇所说的城市景观的"易读性"意味着城市"部分易于识别，并可以组织成连贯的模式"。与大规模的建筑相比，"城市是一种只有在很长一段时间内才能感知到的东西"[9]。中国画卷城市景观即表达了长跨度的时间和城市的易读性。作为个人，我们很难看到城市每个角落的变化，更不用说整个城市在历史中的变迁经历，但是城市地图使我们能够一目了然地看到和体验我们的城市，如果我们把城市不同时期的地图放在一起，就会看到它的演变。在城市研究中，我们永远不能忽视地图。法国思想家、导演、情境主义者居伊·德波于1957年根据最受欢迎的巴黎地图（图3.14）制作了一幅认知地图，标题为《裸城》（图3.15）。在认知地图中，城市被分成19个不连续的部分，但是地图的使用者可以用一系列箭头将城市片段连接在一起，来自定义穿越城市的路线。心理地图是一种探索城市的创造性方法，旨在帮助行人更加了解被忽视的城市环境，并看到新的体验城市日常生活的可能性。巴黎地图中没有时间的概念，在无所不在的视野中，可以从任何地方看到整个城市。而《裸城》则围绕"心理地理学"隐喻地组织了活动，研究了环境在有意识或者无意识的情况下，如何对个人的情感和行为造成影响[1]。

1 居伊·德波书写了情境主义者最有影响力的思想宣言，标题为《景观社会》。这里的"景观"是指大众媒体为社会的统治所创造的人造现实，掩盖了真实的日常生活。作为对景观社会的一种反映方式，心理地理学研究的是地理环境对个人情绪和行为的具体影响。

▲ 图 3.14　巴黎第五区地图 [10]

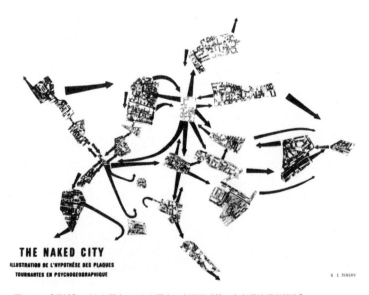

▲ 图 3.15　《裸城》，33.3 厘米 ×48.3 厘米，来源于"第一次心理地理学展览"

　　同样，1904 年绘制的江南村镇地图《豸峰全图》（图 3.16），作者用建筑物、道路、农田、墓地、树木、山脉等事物的一系列关系表达了对豸峰村的认知。与经过科学测量绘制的豸峰地图（图 3.17）相比，在意象地图中，虽然山峦和房屋都是用立面表现的，图中的比例尺也并不正确，给人的感觉却更加接近真实的村庄，因为人通常会在记录城市元素相对位置的基础上，建立对环境的认知。建筑师王澍十分推崇这张《豸峰全图》，并就这张村落意象图论证了他对城市设计图的看法："就如《豸峰全图》，现在的专业建筑师大多对它抱有文化上的兴趣，却不会以为它是比我们习得的专业规则更优越的城市设计图则。实际上，它有着具体的可操作性，可能被形式化，只是在我们既有的知识系统中不能操作。"[11] 王澍将这张村镇地图看作城市设计图，他认为图中所有的元素，无论是自然的还是人造的，有名字的还是没有名字的，在这幅地图中都是等价的，它们作为某种城市设计的学理基础，共同构成了这个村庄，这幅图可能是关于这个村子真正现实的最贴切的描摹。这不是像专业图纸和规范那样可以精确定义的东西，而是"村落中所有事物共同表达的一种必然的、诗意的真理，尽管这种真理是一种讨厌的矛盾"。 在这种

▲ 图 3.16 《豸峰全图》，图片来源：龚恺（编），
《豸峰》，1999，南京：东南大学出版社

▲ 图 3.17 豸峰村测绘地图

理解中，《裸城》与巴黎第五区地图的区别，或《豸峰全图》与豸峰地图的区别，在于碎片化与统一性，或叙事与描写的区别。不是具体描绘的对象，而是这些基于总体感知的情境主体相互联系，构成了全景的叙事。

本章参考文献

[1] J-B Harley, Woodward David. *The History of cartography, Volume 2, Book 2*[M]. Chicago：University of Chicago Press, 1987.

[2] 刘涤宇 . 历代《清明上河图》[M]. 上海：同济大学出版社 , 2014.

[3] Lewis Mumford. *The city in history: its origins, its transformations, and its prospects*[M]. New York: Harcourt, Brace & World, 1961: 657.

[4] Richard-J Smith. *Chinese Maps: Images of "All under Heaven"*[M]. New York: Oxford University Press, 1996.

[5] 刘文彰，邓绥林 . 地学辞典 [M]. 石家庄：河北教育出版社 , 1992.

[6] 阴劼，徐杏华，李晨晨 . 方志城池图中的中国古代城市意象研究——以清代浙江省地方志为例 [J]. 城市规划, 2016, 40（2）：69-77.

[7] 成一农 . "科学主义"背景下的"被科学化"——浅析近代中国城市地图绘制的"科学化"转型 [J]. 陕西师范大学学报 (哲学社会科学版), 2017, 46（4）：79-85.

[8] 杨宇振 . 图像内外：中国古代城市地图初探 [J]. 城市规划学刊 , 2008（2）:10.

[9] Kevin Lynch. *The image of the city*[M]. Cambridge: The Technology Press & Harvard University, 1960.

[10] Thomas-F McDonough. *Situationist Space*[J]. October, 1994, 6759-6777.

[11] 王澍 . 设计的开始 [M]. 北京：中国建筑工业出版社 , 2002.

第四章

山水屋宇：栖居自然的文人理想

壹　人与山水

贰　隐居图式

壹 人与山水

山和水作为人类生命活动展开的背景，孕育了人类的原始体验和对自然的基本认识。在不同文明的绘画作品中，风景元素都曾作为叙事的背景出现。魏晋时期，山水元素通常作为人物画的背景，"或水不容泛，或人大于山"。到了隋唐时期，山水画才逐渐兴盛，山水从背景的附庸转变为中国画独立的创作主题。山水画创作的意图不仅是把握自然之美，还表达了一种人与自然共融的深刻观念。

山岳文化记录着人类文明与历史文化的发展。据考古学家推测，先民曾在山中居住和生存过四五千年，从山岳到平原的生活、生产和文化演变经历了漫长的过程。地势平坦的平原和河流提供了便利的交通和生产条件，也日渐成为城市和聚落的营建场所，但源于山岳文化的思维模式却被传承了下来。神权时代，山被神化为连接天和地的中介，是天子的居所和宇宙的中心。神仙高人和文人隐士都把山视为实现自己追求和生活理想的目的地，于是山在中国各类艺术中成为实现精神追求的物质载体和创作母题。

水更多地承载了中国古代思想家对于道家哲学和人生真谛的哲学思考。老子在《道德经》中指出："上善若水，水善利万物而不争，处众人之所恶，故几于道。"水深入万物却不为人知，隐喻"道"作为沟通媒介的作用。水是循环往复、生生不息的，水在中国文化中承载着对于时间与永恒的哲学思辨。

受模山范水思想的影响，东晋末期山水文化得到了发展，在晋宋之际出现了大量的山水诗作，谢灵运的《山居赋》探索了山居理想，陶渊明开创了田园诗作的文学形式。东晋末期道教的哲学思想促进了士大夫阶层文人身份的确立，山水居所远离战争和政局动荡，也是可以修身养性的精神避难所和古老乌托邦。山水画的发展恰好发生在长期政治动荡的时期。中国古代以皇权专制为核心的封建社会中，政权更迭频繁，文

人掌控不了现世中的仕途和命运得不到，于是转而在造园和诗画创作中寻求精神的慰藉。在艺术的世界里，他们可以完善自身的人格，延续现实中不可得的理想。

无论是作为现实与理想之间的平衡，还是作为精神修养的起点，山水画中的景观与人的理想之地都息息相关。山水画所要表现的不是纯粹的自然环境，画家总是赋予山水以文化的内涵和情感的观照。这种人与自然和谐相处的理想，已成为两千多年来中国核心的自然观。它深深植根于画家自身的生活经历，也在很大程度上受到儒家、道家、佛教等思想的影响。道家思想强调道法自然，认为"人与天，一也"。人本是自然的一部分，正是人的参与使得自然的运动最终形成一个完整的过程。魏晋时期七圣贤云集群山论道，有居士上前责备刘伶赤身坐在茅屋里，刘伶却回答说："我以天地为栋宇，屋室为裈衣，诸君何为入我裈中？"对于道家思想来说，人的裤子、房子和宇宙是可以互换的，与万物合一。因为在道家哲学的观念里，万物都是由"气"这一最基本的物质构成的。气淡而清则升为天，浊而重则下为地，而融合天地的气息就成为站在中途的那个人。人通过对自然的沉思，可以达到道家的理想境界。在自然环境中为内心建造一处虚境，便是山水画中出现亭台楼阁等场所的原因。道家也信奉"自然不可违"，在山水画里从来没有试图通过建筑来主宰自然。宇宙如此之大，时间如此绵延，他们把自己的存在当作大海中的一滴水，把自己的一生当作时间流逝中的一闪而过。

道家认为人不是万物的尺度，而是宇宙不可分割的一部分，而儒家则强调人在社会中的地位。道家试图发现这个宇宙如何运作以将人们从世俗的担忧中解救出来，而儒家则遵守组织良好的社会的仪式和职责。中国建筑和城市生活反映了儒家通过方位设置等级制度来规范人类社会的愿望，倡导人间世界的秩序和社会责任，但儒家也用"智者乐水，仁者乐山"的山水比德思想传达出智者与仁者的精神境界。入世不得时，还可以中庸之道"独善其身""隐居以求其志"。在社会动荡时期，人

们渴望与世隔绝的生活，不过对于文人来说，一朝入朝想要逃脱就不是那么容易了。为了平衡这两种意识形态，"朝隐"提供了一种解决方案。虽然不能真的遁入山林，但可以通过山水画作神游自然或在园林中创造一个方便接近的自然世界。表现在山水画或园林画作中，就是我们常能看到的亭榭、楼阁等人造物，以及出现在山水、草木、云烟环抱的理想环境之中的悠闲的渔樵者、行旅者。南齐谢赫在《古画品录》中介绍了绘画的六大原则："气韵生动、骨法用笔、应物象形、随类赋彩、经营位置、传移模写"。他首先将"气韵生动"这个关键词作为山水画的最终目标和评判标准，意思是说，一幅画要具有生机勃勃的精神和生命的动感，表达出画家的精神境界。另一个基本目标"经营位置"讲究宾主、虚实、繁简、疏密、藏露等对比关系。但"经营位置"不仅仅意味着确定图形元素的构图位置，如何安排同样作为人类活动场所的景观元素就是如何对待人在自然中的位置。这一概念是山水画的基础，因为通过恰当经营山水画中山水、树石、人居环境的位置，才能让人感觉真的进入了所描绘的场所。郭熙在《林泉高致》中阐述了点景事物与自然山水的布置关系：

> 山以水为血脉，以草木为毛发，以烟云为神彩，故山得水而活，得草木而华，得烟云而秀媚。水以山为面，以亭榭为眉目，以渔钓为精神，故水得山而媚，得亭榭而明快，得渔钓而旷落，此山水之布置也。

亭榭在自然中充当了沉思的场所，同时保持了与文明世界的联系。虽然不能远行游历真正的高山，但可以通过绘画的旅程来满足人在大自然中徜徉的向往。身处都市，虽受社会义务所限，但仍可寄情于画中隐居，完成隐居之愿。按照郭熙的说法，山水画的意义在于重现山中的游观生活体验。景观在后来更多地成为一种哲学的、诗意的和情感的内在体验表达。此外，公元1世纪传入中国的佛教强调世界虚幻的人类苦难，为中国空间思想提供了第三个精神维度——追求内心的祥和与人格精神独立

的禅宗思想。在中国哲学中，儒、道、佛三家哲学自由交融，三种思想自由地混合在一起，形成了一种和谐且综合的哲学。

其实，中国画家是带着先验作画的。他们在开始作画之前可能会"阅尽奇峰打草稿"，通过经年累月地体悟自然总结出创作法则。这种体验不是基于观察和模仿一座特定的山而来，而是通过对千山万水的综合感知获得的。摹古在中国艺术史上形成了一种传统，年轻的画家总是要从对古代作品的学习中开始他们的职业生涯，这是因为他们相信以前的杰作中有着视觉密码。画家更喜欢在书斋之中创作而不是对景写生。他们可能先去游历修心、去临摹名画以熟记先行的格局，再开始绘画。他们的创作方式与贡布里希的"图式修正"理论不谋而合。画家们并非画其所见，而是带着先验图式开始作画，因此，山水图式也再现了画家对人居空间文化的记忆和思考，是表现丰富个人主观世界或情感体验的一种手段。空间在获得意义时就被转化为场所。

清代山水画教科书《芥子园画传》记录了传统山水画的语言（图4.1），在后世广为流传。著名剧作家李渔在书的序言中道出了山水画的功用：

> 今人爱真山水与画山水无异也。当其屏幛列前，帧册盈几，面彼峥嵘迢旷；峰翠欲流，泉声若答；时而烟云晻霭，时而景物清和，宛然置身于一丘一壑之间。不必蜡屐扶筇而已有登临之乐。

看山水画就如同面对真山真水一样，不必践履实地同样能够获得登临之乐。李渔在卧病期间不能外出，坐卧于斗室之内，屏绝人事往来。正是通过用餐就寝时面对着山水画和园林，才颇得"卧游"的乐趣，于是他题写了一副著名的对联："尽收城郭归檐下，全贮湖山在目中。"卧游的概念由宗炳在《画山水序》里首先明确提出，指的是由观看画卷调动实游山水的身体经验产生的"畅神"之乐。"卧游"的概念将山水画与人的想象联系起来，升华了山水画作为书画的艺术功能。

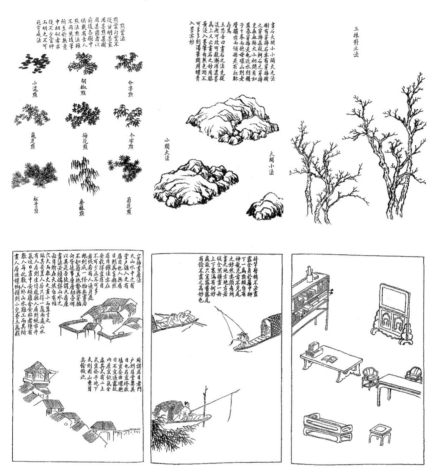

▲ 图 4.1 《芥子园画传》中的山水景物与人工点景图式

　　《芥子园画传》初集共有五卷，分别为"青在堂画学浅说""树谱""山石谱""人物屋宇谱""摹仿诸家画谱"。尽管点景人物在山水画中所占的比例极小，但其点睛作用和重要地位毋庸置疑。中国画发展到宋元时期，人物画的地位已经完全被山水画所取代，但是人物成了山水画中的重要组成部分。山水画中的人与山水交相辉映，人物也是理解山水画的关键。宗白华在《美学散步》中这样评价山水画中的人物："有时或

寄托于一二人物，浑然坐忘于山水间，如树如石如水如云，是大自然的一体。"《芥子园画传》中对点景人物的作用也有着非常详细的描述：

> 山水中点景人物诸式不可太工，亦不可太无势，全要与山水有顾盼。人似看山，山亦似俯而看人，琴须听月，月亦似静而听琴，方使观众有恨不跃入其内，与画中人争坐位，不尔，则山自山，人自人，反不如倪幻霞空山无人为妙矣。

山水画中的人物跟山水形成了一种交流顾盼的诗意，也构成了我们想要表达的世界。这些富含趣味性的"小人"融入山水画的构建中，他们或仰望云天，或俯视溪流，或作诗、对酌于山花间，不似凡人，好似神仙（图4.2）。这些人物符号出现在画中不是为了描绘真实的人物生活，而是为了营造山水画的居游之意，人物作为一种情感载体表达出画家的思想意识。

▲ 图4.2　山水画中人物与山水的诗意互动。选自《芥子园画传》初集之"人物屋宇谱"

文人阶层倾向于将意义从外部世界转移到内心，画家用他的思想创造一个景观世界，这个景观世界代表了人们对摆脱世俗事务的渴望，因此，画中人们总是从事无忧无虑的活动——散步、演奏音乐、在松林中听风——这些与自然世界和谐相处的活动。五代周文矩的《文苑图》（图4.3）描绘出文士笔会构思诗文的场所意象。画中四位文士或将手臂搭在弯折的孤松上沉思，或将叠石当作桌案抚卷托颔凝神思索，或坐在磐石榻上执卷吟咏，一童子正俯身在石上研墨。松石象征着文人雅士刚正不阿的高尚德行，是画家对于自身情感和理想品格的抒发。画中描绘的自然景物不仅可观，也可由文人的亲身坐倚体味到物象中所蕴含的精神力量。文人士大夫借物抒情，将"道"视为主体与自然存在的同一。北京大学建筑与景观设计学院副教授董豫赣认为，《文苑图》中的树、石与身体的起居关系彰显出中国山水画的山居意向和后世山水绘画的人居标准[1]。起居于自然山石林木的意向模糊了自然与人工的关系，消除了主客之间的物我差异，将"天地与我共生，万物与我为一"的道家思想渗透到环境场所，营造出高深的艺术意境。

追忆文人雅集场所的文学作品在中国古代层出不穷，文人雅集在中国美术史上也是经典的绘画创作主题，反映了主流的社会文化和审美情趣。文人士大夫群体是在中国古代占主导地位的知识阶层，文人身份是士大夫身份的衍生，他们精于文史、著文赋诗，还善于书画、通晓音律，对中国传统社会的政治、经济、文化、艺术产生了深远的影响。文人的雅集通常发生在山林、园林和宅邸三类空间，绘画中的自然环境展现了他们抛开仕途羁绊，肆意寄情于山水的超然脱俗和淡泊宁静。

在李公麟的《龙眠山庄图》（图4.4）长卷中，人与自然的生态秩序体现在20个山居意象的景点中。这幅画中的山形地貌是不同地理特征山水片段的拼贴，山庄被环抱在重重山脉中，各种类型的山洞和山台对原始的自然环境进行了改造，良田由河水滋养，以满足人类经济生活

和农业生产的需要。画中的文人雅集发生在大大小小的洞穴中、石台上和水岸旁，由栏墙和树木围合成的住所暗示出庄园的可居，不同的场所由时隐时现的小桥和石径相连，产生"游"的可能。山庄图中有多处人工利用和改造自然的痕迹，但经过因地制宜的处理，在整体的画面中却并不突兀。在此，经过人工营造的人化自然与自在的自然融为一个有机的整体。

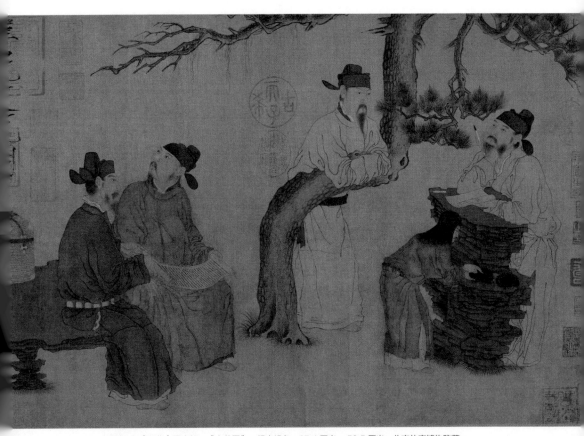

▲ 图 4.3　［五代］周文矩，《文苑图》，绢本设色，37.4 厘米 × 58.5 厘米，北京故宫博物院藏

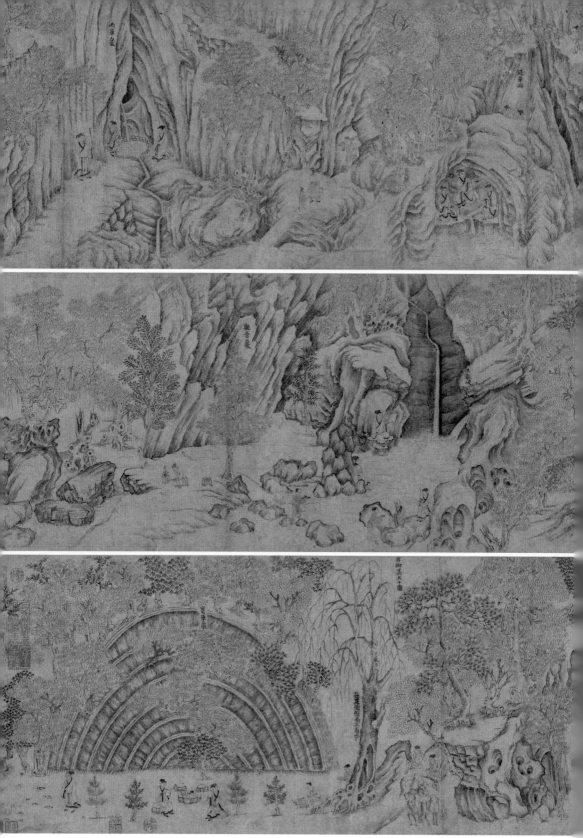

▲ 图 4.4　［北宋］李公麟，《龙眠山庄图》（局部），绢本水墨，台北故宫博物院藏

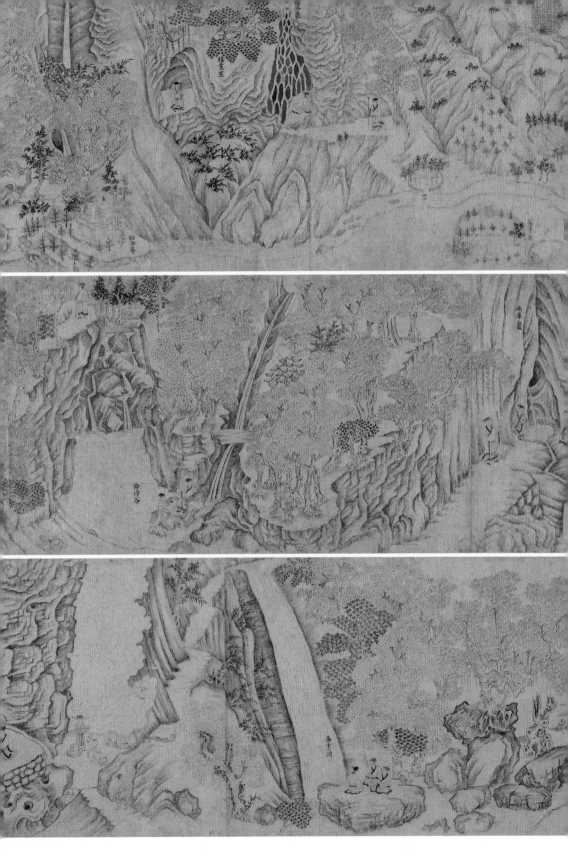

中国古人深知自己在自然面前是多么的渺小，所以无论在仕途中取得多少成就，他们都自知仍然要服从于天地的秩序。从这个意义上说，中国山水画也是宏观的宇宙图式，揭示了人类想要在浩瀚世界中和谐存在的深刻信念。北宋早期的全景山水画图式就体现了这种观念，例如第二章提到的范宽《溪山行旅图》和郭熙的《早春图》《树色平远图》便是具有代表性的全景山水画杰作。

元代汤垕的《画鉴》中写道："画有宾主，不可使宾胜主。谓如山水，则山水是主，云烟、树石、人物、禽畜、楼观皆是宾。且如一尺之山是主，凡宾者远近折算须要停匀。"在范宽的《溪山行旅图》中，如果我们把视线从巨大的山峰移到画面中景的右侧，可以发现一些非凡的细节描绘：山中有座半藏半露的寺庙，寺庙下方是一条溪流，山间小道上的一队旅者正在赶驴行进。除了这两处罕见的人迹，画面的其他场景几乎都是未经人工触碰的大自然（图4.5）。小小的商队与高大的山石形成鲜明的对比，映衬出山峰的险绝。一大一小的对比构图，呈现出一种寂寥的视觉感受，从而表现出行旅之人的孤独与艰辛，起到了深化主旨的作用。对比自然的浩瀚与人类的渺小，我们才可以把握这幅画的真正内涵——人类与自然的其他造物相比，并没有什么特别之处。

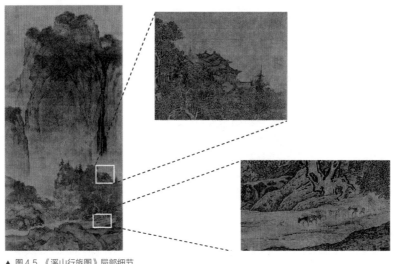

▲ 图4.5 《溪山行旅图》局部细节

　　同样，在郭熙的作品《早春图》右侧，可以看到山腰上精心描绘的寺庙建筑群，建筑描绘较清晰，规模较大（图4.6）。寺庙下方是飞流而下的瀑布，一个小小的人物正试图行舟到达这一建筑场所。画中的人与景相互映衬，在互补中让山水画意境得到升华。与范宽的画作相比，郭熙的这幅画更具表现力和情感。它不是如实地描述景观，而是将道家思想融入其中，表现出自然中季节更替的时间力量和人类想在其中和谐而居的追求。

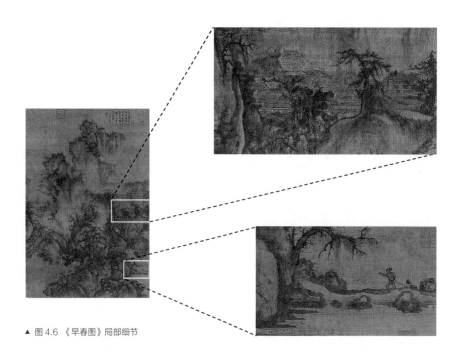

▲ 图4.6 《早春图》局部细节

在这种立轴作品中，除了应用"三远"法来安置山脉，也常常用建筑点景，形成画面的构图模式。通常，在山腰和山顶设置一座寺庙可以作为要实现的精神目标，而桥梁和凉亭则放置在山脚和山中部，作为在长途旅行中停留休息的场所，并为实现最终目标酝酿和准备。画中设置建筑物和人物的地方也是我们视线所到之处，"山之人物以标道路"，《早春图》中通过人物的安排显示出山路的走势。在《晴峦萧寺图》和《溪山楼观图》（图4.7）中，视线沿着断断续续、时隐时现的路径从山脚开始移动直到山顶。这一视觉经验其实与登临一座真山的体验类似，观者在攀登中忘却烦嚣而更加接近心中的理想。通常在山水立轴图式中，人物和建筑主要出现在前景和中景，远景则无人，因为山的远景通常暗示人们向往的精神境界，是无法实际登临的圣地和远方。所以山水画的目的并不是呈现登山后那种征服自然、俯瞰山下的结果，而是通过观察视线的不断推进，展现登高过程中的神游之境。以登高进行"观"的活动，在"游"的过程中表现出超越特定时间、空间的景观全貌，从而实现精神的自由。

在《千里江山图》手卷中，除了山、水、云、天，我们还可以看到村庄、农舍、驿站、寺观、桥梁等点缀其间。中国建筑史学家刘敦桢和傅熹年对这幅画中的建筑规划布局和建筑结构进行了深入研究，为宋代建筑风格的研究找到了许多有价值的线索。在建筑史学价值以外，这幅画中的人居环境也是探索山水画诗意营造的关键。我们的关注点将不再仅仅是建筑本身，而是画中每一个小屋所处的场所。

　　虽然这幅画中的建筑物都被赋予了精美的细节，但当将它们视为全景构图的一部分时，建筑就成为广阔视野中的标志点。例如，图 4.8 a、c 和 f 中建筑敞开的扉门将我们的目光从下向上引导到山腰平坦处。同样，矗立在瀑布上的桥状房屋强调了山峰的高度。水边住宅 b 和 h 引导我们的视线从河岸到河流，从一座山行走到另一座山。虽然这些房子大多是画家王希孟想象的，但人工与自然环境之间的关系似乎真实合理。山崖上的建筑有栈道通达，溪岸的居所有桥梁连接，不仅可以如真实生活中一样便利交通，还在画面中起到了牵引视线游移的作用（图 4.9）。画中村舍不只是临时停留的观景点，建筑大多背山面水，或采取围合庭院的布局，或滨水临涧而建，体现出明显的长期居住属性。但无论是依山而居还是傍水而居，这些带有人工属性的建筑居所在整幅全景山水中并不占据突出的地位，只起到了点缀的作用。只有躬身靠近画作，到很近的距离才能看清建筑的细节。但从对建筑细节的凝视再回到对全景山水的概览时，便忽觉视野的辽阔。在一来一回的拉进、推远体察之中，广大的天地与细微的幽居形成强烈的对比，层次变换之间展现出人在悠远自然中的位置。山水画中的建筑告诉我们如何诗意地居住在自然之中，正如德国哲学家马丁·海德格尔所说："桥梁以自己的方式聚集地球和天空，神灵和凡人。当我们把建筑物视为自然界中的东西时，人类也被他们在浩瀚宇宙中的住所包含。"

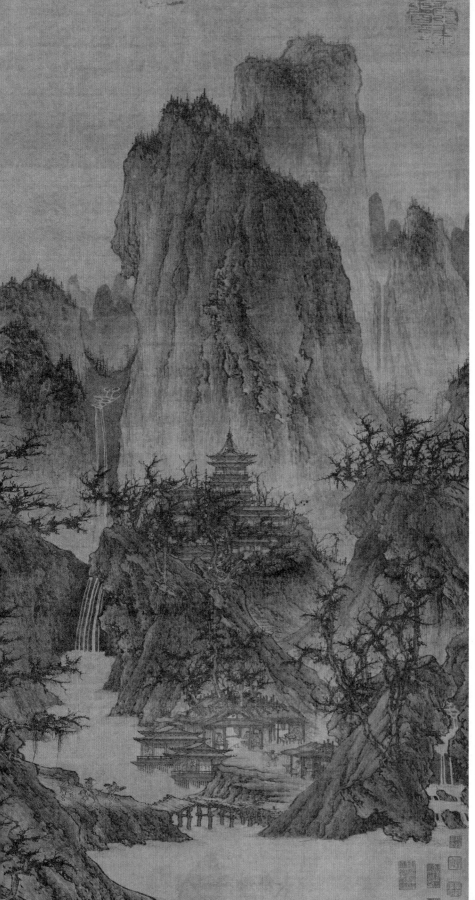

▼ 图 4.7-1 ［北宋］李成，《晴峦萧寺图》，绢本水墨，111.76 厘米 ×55.88 厘米，纳尔逊阿特金斯艺术博物馆藏

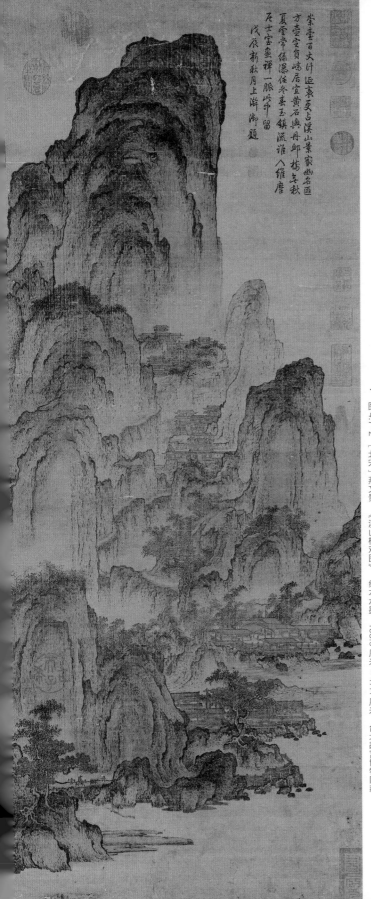

▼ 图4.7-2 [北宋] 燕文贵，《溪山楼观图》，绢本水墨，103.9厘米×47.4厘米，台北故宫博物院藏

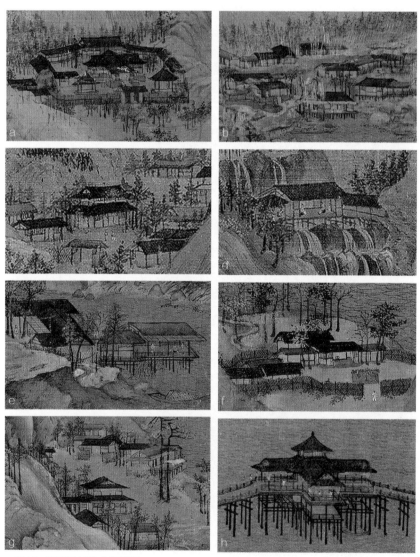

▲ 图4.8 《千里江山图》中的建筑物

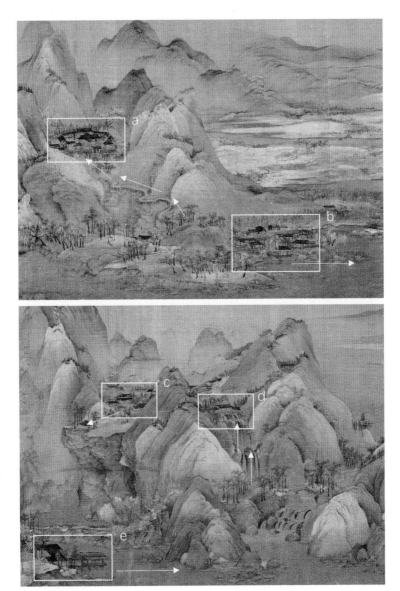

▲ 图 4.9-1 《千里江山图》局部，图 4.8 中建筑物出现的场所及视线引导路径

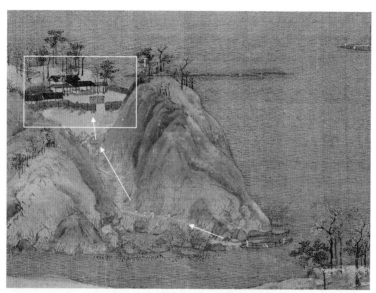

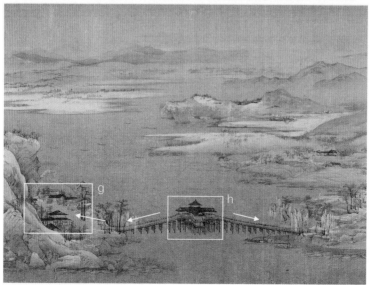

▲ 图 4.9-2 《千里江山图》局部，图 4.8 中建筑物出现的场所及视线引导路径

贰 隐居图式

● 立轴隐居图式

古代文人的"隐逸"思想从庄子生发，在魏晋南北朝时期繁荣，从早期的山林之隐发展出朝堂之隐与市井之隐，是中国古代传统哲学文化的重要组成部分。隐居主题的艺术也常常出现在文人士大夫的诗、画及园林作品中。或为追求生活的本真和内心的平静，或由于政治上的挫折失意，一代代士大夫选择了隐居山林的生活。当不能真正遁入山林而居时，他们就以诗、书、画三绝寄托隐居之想象。宋、元、明代之际，隐居主题画作不胜枚举。这一类型的画作立意相似，构图通常也相仿，逐渐形成了一种隐居山间的空间图式。

山水画《溪岸图》与《高士图》都是隐逸主题的代表作，表现为相似的立轴图式（图 4.10、图 4.11）。在竖向构图中，视野从中间分为上下两部分，所表达的含义是：下半部分近景包含了对隐士住所的详细描绘，较为封闭，代表隐居的观念；上半部分远景较为开放，向无限远处延伸，提供了在精神彼岸遨游的机会[2]。画面中两个视野的远近对比不仅是物理空间中的位置差异，也是将人的普通日常生活与所追求的精神境界并置，用迷雾中的无限远山隐喻着隐居之人虽身处茅庐，却有着无限的精神追求。

绘画中的人类活动也促成了复杂的叙事结构。比起全景山水画中的渺小的行旅人物，这里的人物尺度显得更大。在两幅画的居所中，我们能看到这样的细节，书生们或在书桌前读书修行，或在亭中欣赏水景，家人围绕在他们身边（图 4.12）。有趣的是，在董源的画中，阴暗的天空、弯曲的树木和披着茅草披风寻求庇护的旅人都在宣告一场暴风雨的来临。居所不仅仅是一个风雨的庇护所，也隐喻着坎坷仕途中的避难所[3]。

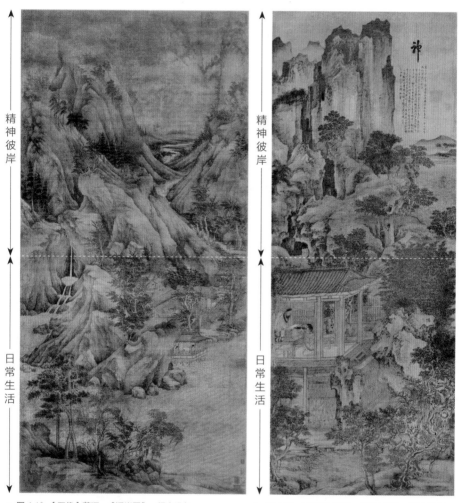

精神彼岸

日常生活

精神彼岸

日常生活

▲ 图 4.10 [五代]董源，《溪岸图》，绢本设色，221 厘米 × 109 厘米，纽约大都会艺术博物馆藏

▶ 图 4.11 [五代]卫贤，《高士图》，绢本设色，134.5 厘米 × 52.5 厘米，北京故宫博物院藏

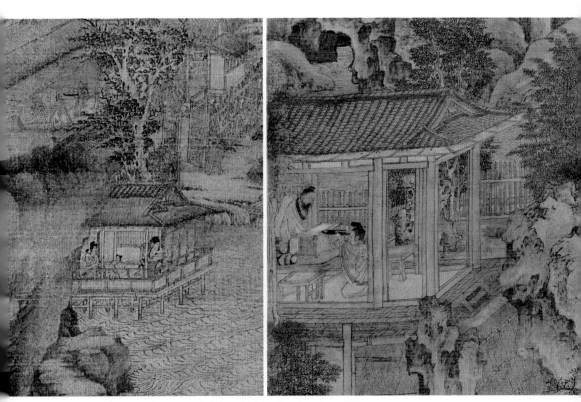

▲ 图 4.12　隐居画中的居住建筑及人物活动。图 4.10 和图 4.11 局部

元代重文轻武，文人普遍对统治阶级失去了信心，便以隐逸为清高而遁入山林，再次推动了文人山水画的发展。此时的文人山水画既有对前朝绘画风格的借鉴，又通过书法笔触表达了艺术家的内在精神和个人情感。例如，元代绘画大师黄公望在他著名的手卷画《富春山居图》中，将自己塑造成一个隐士（图 4.13），坐在亭子里，旁边是三棵直立的松树，象征着君子的诚实和淡泊。画中的茅亭十分简朴，并未多着笔墨，但隐士坐在亭中却可极目千里，感受辽阔旷远的山水景色。

▲ 图 4.13 《富春山居图》局部

另一位元代绘画大师王蒙以其个人的绘画语言重现了隐居的图景（图 4.14、图 4.15）。王蒙一生有很长时间隐居在杭州东北部的黄鹤山，隐居是他的艺术主题之一。在王蒙的画中，山峰的构图已经不存在北宋山水那种主宾明确、居高临下的统治感。隐士的居所或独建于一隅，或围院而建，通过居于山水间，将人的思想从皇权统治下解放出来。画中人物栩栩如生：士大夫们在正门显要位置眺望；一个仆人在向院中的一只

鹤献药，另一只鹤正在靠近两只鹿；一个女人躲在后院或山后；一个渔夫坐在与小屋相连的平台上垂钓。人物和住宅被高山和树木所庇护，再现了梦幻般逍遥的隐居景象。

　　元代有一大类隐居画，描绘着人们田园牧歌式的无忧生活或优美环境中的居所景致，画家借用高士隐居抒发自己的苦闷心情，表达现实与理想的差距。这些画作，有些是艺术家本人的情感表达，也有些是为委托人而绘制。但像王蒙画作中所描绘的这种静修学者和场所，并不是某一个人的肖像或对某一个地方外在形象的如实写生，而是想象中的艺术创造，是人们内心世界中共同理想的再现。

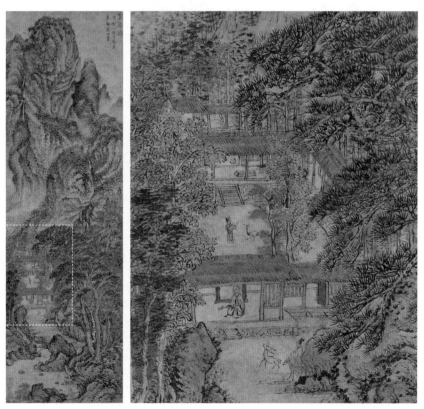

▲ 图 4.14　［元］王蒙，《素庵图》，纸本设色，136.5 厘米 ×44.8 厘米，纽约大都会艺术博物馆藏

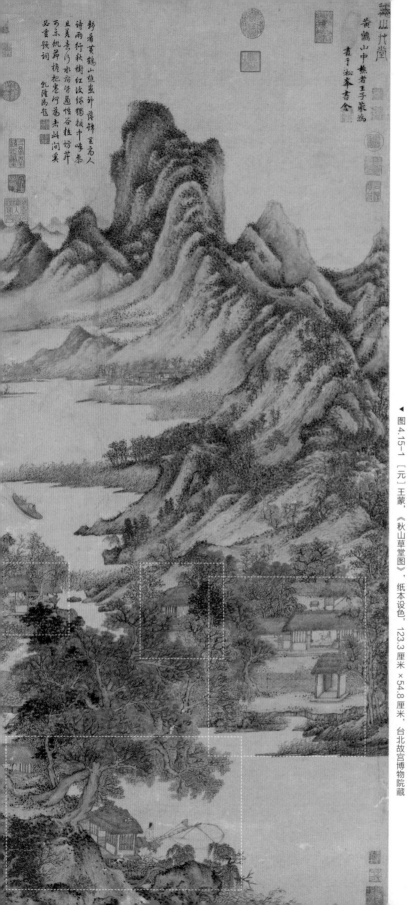

静看玄鹤山樵画，萧疏王子
黄鹤山中樵者王子蒙为
赫川草堂

静看玄鹤山樵画森锦，王高人
诗雨行秋树红汝绿独拔十峰来
且美秀行水荷皆性谷牲访芹
万束飢罨把老何为去此间美
丛重题词
九陇渔叟

青于松峰书舍

▼ 图4.15-1 ［元］王蒙，《秋山草堂图》，纸本设色，123.3厘米×54.8厘米，台北故宫博物院藏

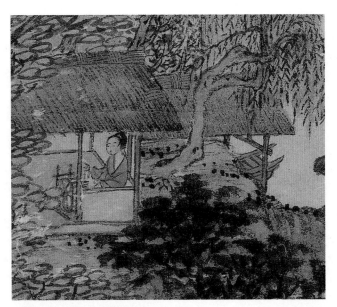

▲ 图 4.15-2 《秋山草堂图》（局部 1）

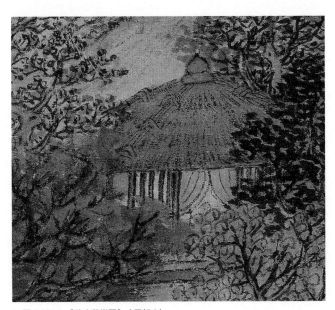

▲ 图 4.15-3 《秋山草堂图》（局部 2）

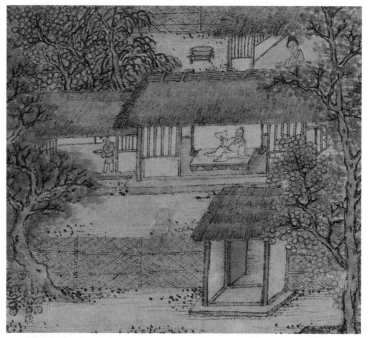

▲ 图 4.15-4 《秋山草堂图》（局部 3）

▲ 图 4.15-5 《秋山草堂图》（局部 4）

　　元代画家倪瓒的文人画则表现出另一种风格。在《松林亭子图》的
山水景观中，画家绘制了一处空亭，来代表自己在战火纷飞的世界中被
遗弃的家园（图 4.16）。倪瓒在画面左上方所书的一段赠友人的题跋道
出了茅亭的意义："亭子长松下，幽人日暮归。清晨重来此，沐发向阳晞。"
宗白华在《美学散步》中指出，一座空亭在中国画中是"山川灵气动荡
吐纳的交点和山川精神聚积的处所"[4]。画面空间中的空亭引导着视线来
回流动，诗歌中的空亭意象承载着自然的时间变化，绘画和诗歌中的空
亭意象相互交融，一同唤起了诗意。

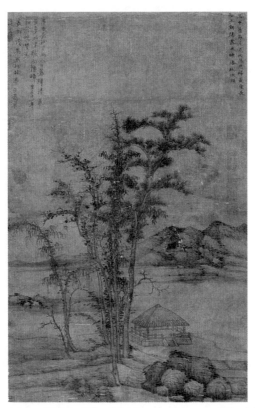

▲ 图 4.16　［元］倪瓒，《松林亭子图》，绢本水墨，83.4 厘米 ×52.9 厘米，台北故宫博物院藏

事实上，倪瓒对一些相似的场景反复
描绘过，并赋予作品不同的名称（图 4.17、
图 4.18 ）。亭子这一固定的符号在他的九
幅作品中都出现过，但画的目的并不是展
示这一地点的真实面貌，空亭意象还需要
联系远山、河流和树木，才构成宁静、淡
泊的隐居图式。从小小的亭子跳脱到天地
自然之大，实则是对画家当下困苦生活的
超越，表达了他对脱离尘世之外、实现精
神自由的渴望。他重复创作着系列图像作
为自己和他的世界的象征，如同日记一般
记载着他的胸襟和意绪[5]。

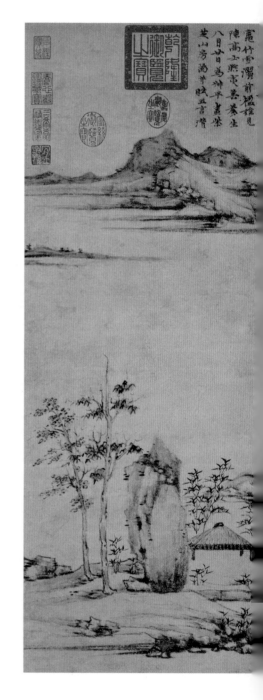

▶ 图 4.17　[元]倪瓒，《紫芝山房图》，纸本水墨，
80.5 厘米 ×34.8 厘米，台北故宫博物院藏

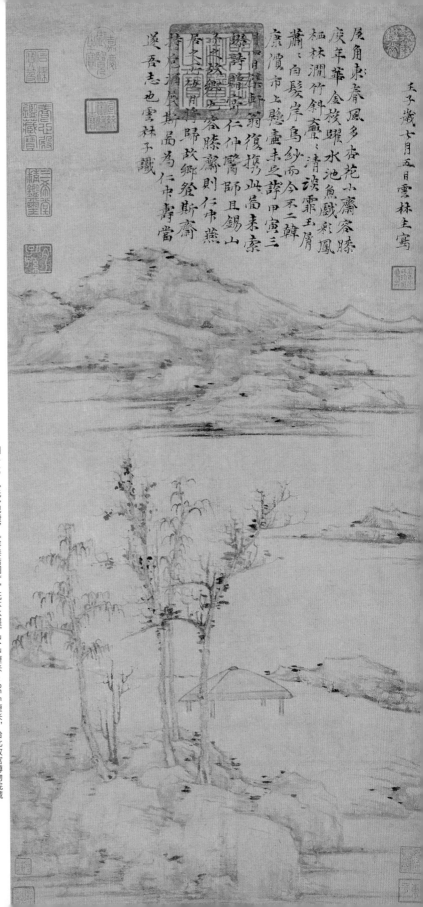

屋角春風多杏花小齋容膝
庚辰華金梭躍水池魚戲彩鳳
栖林澗竹斜輝清瑣霏玉屑
蕭蕭白髮岸烏紗而今不二韓
康濟市上懸壺未必辭甲寅三
月復攜此當來索
契時歸吾仁仲醫師且錫山
居之宜也可容膝斯齋
持此酒從吾歸故鄉衾斯齋
居大穹窿月得歸為仁仲壽當
遂吾志也雲林子識

天子歲七月五日雲林主寫

▲ 图 4.18　[元] 倪瓒 《容膝斋图》　纸本水墨　74.7 厘米 × 35.5 厘米　台北故宫博物院藏

◉ 桃花源主题隐居图式

　　另一种类型的隐逸画，以桃花源为主题，并不突出表现某个居所，而是用隐居的整体叙事传达出自然中安逸的人居理想（图4.19、图4.20）。在东晋诗人陶渊明的故事中，一位武陵渔人迷了路，发现自己身处一个时间暂停流转的桃花源中，在那里遇到的村民是在秦朝逃离战火的村民后裔。这里没有阶级剥削和压迫，村民们自给自足，怡然自乐。陶渊明是中国田园山水诗的鼻祖，"方宅十余亩，草屋八九间"，他的躬耕田园理想常为后世称道。"桃花源"这一文学题材展现了高于现实的乌托邦式精神归宿，也成为唐代至清代，乃至当代画家持续热衷创作的绘画主题。

　　对应《桃花源记》中的情节，桃花源图式一般有"舍舟入洞""渔人问津""桃源佳居"几个情节，有的画作以长卷的形式表现了整个故事的发展过程，如文徵明的《桃源问津图》《桃源别境图》，也有的画

▲ 图4.19　[明]陆治，《桃源图》，纸本设色，27.2厘米×119.5厘米，辽宁省博物馆藏

作是对其中某个时间点进行的空间再现，如陆治的《桃源图》（图 4.19）
和周臣的《桃源图》（图 4.20）。两幅画作都重点表现了入洞情节，洞
前溪水旁，桃林掩映下一条停泊的小船，含蓄地暗示出渔人已经舍舟进
入了桃源。"山有小口，仿佛若有光"，洞口在这里是连接外界与桃花
源的环境媒介，较为封闭的入口暗示着山谷的平静和隐秘，是一个与世
隔绝的场所。与"初极狭，才通人"形成对比的，是"豁然开朗"的桃
源生活场景。可以看到桃花源的村落选址位于一处水源充沛、植被丰茂
的平坦之地，村落临山而建且被群山环抱，房屋的规划体现出"屋舍俨
然""阡陌交通"的特点。画面中的建筑并不占据太多的空间，"良田、
美池、桑竹"透露出人居环境中对自然的审美意识。耕种的农人与闲坐
的老人暗示出桃源不仅是现实生存的空间，更是一个充满依恋情感的精
神家园。

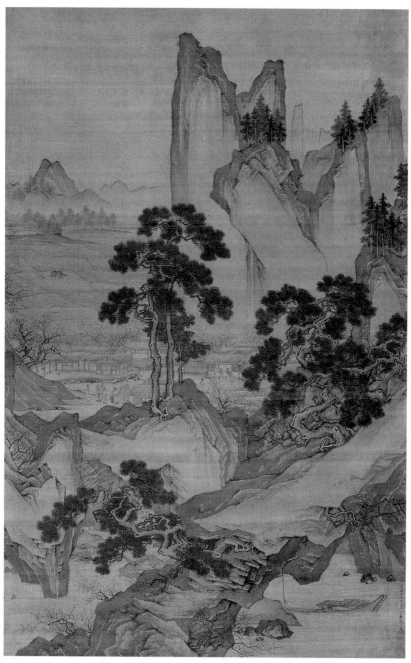

▲ 图 4.20 ［明］周臣，《桃源图》，绢本设色，161.5 厘米 × 102.5 厘米，苏州博物馆藏

◉ 园林中的山水想象

建筑是一种居住形式，居住是一种思维形式。

——德国哲学家马丁·海德格尔

文人在山水画中营造隐居的场所，亦于真园林中实现隐居。两者表达了同样的愿望——生活在一个没有社会动荡的理想世界。隐居园最著名的例子之一就是前文所述由唐代文人王维所建造的辋川别业。辋川别业的建筑实体早已无从考究，王维的《辋川图》真迹也已经渺不可寻，但《辋川图》这幅画被后世无数人临摹效仿（图 4.21），它记录着王维如何巧妙地将自然环境转化为适合隐退的人文之所，成为隐逸生活的经典图式。

辋川别业的选址群山环绕，负阴抱阳，背山面水，有着理想的建造格局。《辋川图》共有 20 景，其名称都写在画面之上。在辋川别业中，自然景观和带有生产功能的园、圃的场所较多，而人工建造较少，可见华子冈、辋口庄、文杏馆、临湖亭、竹里馆等处。建筑居所布局疏朗，因地制宜，大部分都采用了借景的手法，镶嵌在天然的山水地貌中。

华子冈以连绵起伏的山脉为背景，将山势引入园林之中。园中建筑为一座带有围篱的三进院落，包含种植生产和生活起居的空间，表现了农民耕读之隐的理想的生活方式。

临湖亭位于开敞的欹湖中，是一处观景点，同时它又远借了欹湖之景，与欹湖互为对景。王维的《辋川集》中描写了临湖亭待客游览的功能："轻舸迎上客，悠悠湖上来。当轩对尊酒，四面芙蓉开。"山峦丘壑，悠悠湖水，再加上亭台楼阁，构成一幅天然的山水画。

竹里馆是长卷的最后一座建筑，建在竹林幽深处，为一个四合院空间，供主人停留居住使用。建筑外部由一片密植的竹林包围，虚实结合的空间表达了恬淡朴素的幽居意境。王维的《辋川集·竹里馆》诗作中写道：

"独坐幽篁里，弹琴复长啸。深林人不知，明月来相照。"诗中的禅意由自然景观生发，竹海和山脉作为建筑的配景将人居不着痕迹地融入自然环境之中。

山水环抱的华子冈、敧湖边的临湖亭、竹林深处的竹里馆，单体建筑各具特色，不同种类的自然景色与建筑一起形成了多层次的生动景观。

▲ 图 4.21-1 ［北宋］郭忠恕，《临王维辋川图》局部，台北故宫博物院藏

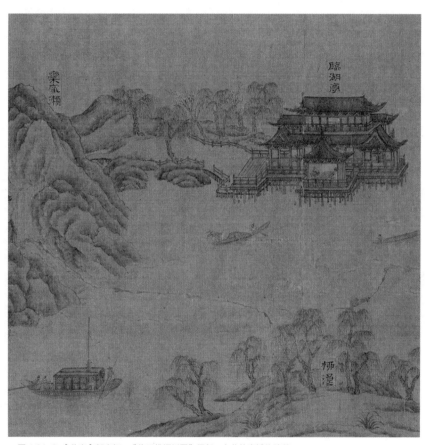

▲ 图 4.21-2　［北宋］郭忠恕，《临王维辋川图》局部，台北故宫博物院藏

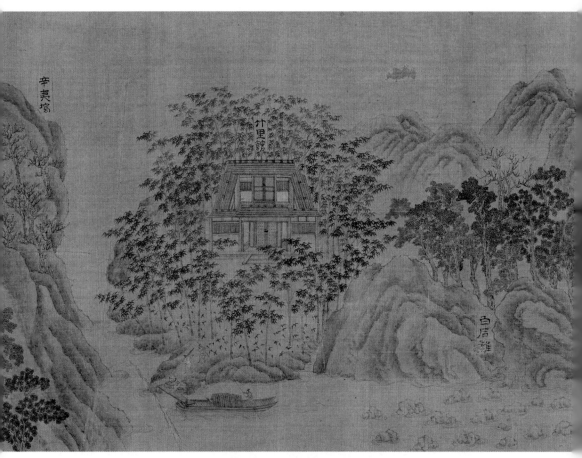

▲ 图 4.21-3　[北宋] 郭忠恕，《临王维辋川图》局部，台北故宫博物院藏

　　北宋政治家、文学家司马光在被朝廷弃用之际也选择了隐退，全身心书写了一部旷世巨著《资治通鉴》。为了在劳作之余得到歇息，他在洛阳城中建了一座园林，取名"独乐园"。独乐园属于典型的城市山林景观，虽然园林实景已不复存在，但其对后世影响深远，成为诸多的画作、诗文以及私家园林效仿的对象。在明代画家仇英版本的《独乐园图》（图4.22）中，我们可以看到司马光在弄水轩的方池旁抚水；在松树环绕的读书堂里著书；在鱼塘中央的小岛上钓鱼；种药、种花、种竹子；在园林围墙外的亭台上眺望远山。根据《独乐园记》的记载，独乐园七景中有"读书堂、弄水轩、种竹斋、浇花亭、见山台"五座建筑，规模都很小。有趣的是，画中还出现了两处用竹子做成的建筑——采药圃和钓鱼庵（图4.23）。在方格网状的药畦中部，我们可以看到司马光正在一个竹子做成的小帐篷中乘凉，身下的虎皮增加了舒适度。他先把竹子依环形种下，然后将竹梢交织捆绑在一起，就形成了一个可以供人在自然中休闲的构筑物。在竹亭前还有排竹夹道而成的竹廊，将空间引导向一座茅屋——种竹斋。种竹斋同样掩映在密植的竹林中，屋面铺设了厚厚的茅草以增强隔热性能，南北两侧开窗通风，竹子和建筑一起形成了一个蔽日通风的绿色避暑胜地。竹子不仅增加了清新、凉爽之感，也象征着园主人高洁的品格。另一处竹枝搭建成的小庐取名为"钓鱼庵"，位于大池中心堆筑的圆形小岛上，效仿了当地渔屋的建筑类型，读书空闲时可以在此垂钓。在建筑学意义上，司马光的独乐园通过简单而轻微的人工干预，充分利用自然环境塑造出宜人的空间体验，可以称作可持续设计的典范。虽然都是用竹和水等自然元素作为建筑的配景，相比辋川别业的幽深冷寂，独乐园传递出的更多是自然闲适的田园生活之境 [6]。

▲ 图 4.22 ［明］仇英，《独乐园图》，绢本设色，28 厘米 ×519.8 厘米，克利夫兰艺术博物馆藏

▲ 图 4.23 《独乐园图》中用竹子做成的建筑

宋代是中国古代绘画的鼎盛时期，南宋时期的界画和山水画同步发展，文人园林也成了园林的主流形式。南宋画家刘松年的《四景山水图》册页描绘了杭州西湖周边文人私家园林优美的四时之景，表现出临安独

特的江南地域特色。册页中对应的春日踏青、夏日纳凉、秋日观山、冬日赏雪四幅画形成了序列性的组景，反映了季相的时序变化与文人园林闲逸幽居的意境。

　　在春景图中，文人士大夫春游归来，由柳荫环绕的湖中堤岸走上一座小桥，再过渡到林木掩映的楼阁建筑群，远山借景增加了画面的远意。建筑群是这一场景构图中的高潮，也是文人活动的中心场所。但主体建筑位于画面的侧边，仅占据了五分之二的构图空间。自然山水的留白与植物、山石景观作为建筑的序曲和烘托似乎比建筑群的地位更高，绘画的"居""游"构图反映出南宋文人私家园林以小见大的造园意境。

　　夏景图（图4.24）描绘了园主人在湖边纳凉远眺的情景。庭院、厅堂、露台与一座深入水面的水阁沿横向叙事轴线铺展开来，将人的视线由左侧高耸遮蔽的岩壁引向右侧开敞的水面。园主人在厅堂中乘凉，建筑的围合墙体完全打开，仅通过柱子、屋顶与台基对空间进行限定。"间"的限定使气的流动在画中有了叙事的方向性，观者仿佛化作画中之人，通过亭榭望向远方，感受到水面空气流动带来的凉爽。

▲ 图4.24　[南宋]刘松年，《四景山水图》册页之夏，绢本水墨，40厘米×69厘米，北京故宫博物院藏

在秋、冬景图中，建筑同样只占据画面空间的一角，掩映在树石之中。引向主体建筑的小桥、石岸与背景中的远山将事件发生的场所由建筑主体扩展至周围的画面空间。即使在冬季也敞开的房门虽然并不真实，却起到了引导空间和视线的作用。江南园林在有限的场地空间中，用曲折的廊道和借景手法勾勒出山水交错的无限之境。

文人园林的起源可以上溯到魏晋南北朝时期，发展于唐至元，到明清时期达到了极盛的局面。从明代开始，文人园林逐渐脱离了经济生产，转化为纯粹的风雅艺术，所以园林中的审美情趣和生活体验比实际的物质功能要重要得多。明代文震亨在《长物志》中指出，造园的第一选择是居山水间，即使是居于城市山林，也要达到"令居之者忘老，寓之者忘归，游之者忘倦"的境界 [7]。读懂中国山水画是理解园林创作内涵的前提，在真山真水不可及时，两者都是实现山水理想的替代方案。历史上的很多造园师同时也是诗人和画家。例如，前面提到的书画家倪瓒和文徵明可能也参与了苏州著名园林狮子林和拙政园的设计。文人经过多年持续的山水画训练获得了带有经验图式的观察之眼，当他们设计园林时，将入画的山水体验带入园林之中，"纳须弥于芥子"，在有限的物质空间中使得园林与山水画产生相似的游观体验，达到精神悠游和心灵寄托的目的。

在文徵明的《楼居图》中，一道低矮的篱墙分隔了主人的居所与外界环境，主人居住的小楼位于一片树林之中，院墙外的一座小桥，似乎正等待着远客的来访（图 4.25）。这样的构图经常被运用于表现隐居题材的绘画中。远山、近水构成了一个合围，加之层层林木的环绕，凸显了处于中心位置的楼阁 [8]。山水画和园林画在以小见大的意义上相通，但不同的是，在大多数情况下，园林的边界都是封闭的墙。这些墙阻挡了周围环境的喧嚣，这样内部世界就可以再次回到一个平静的自然世界。

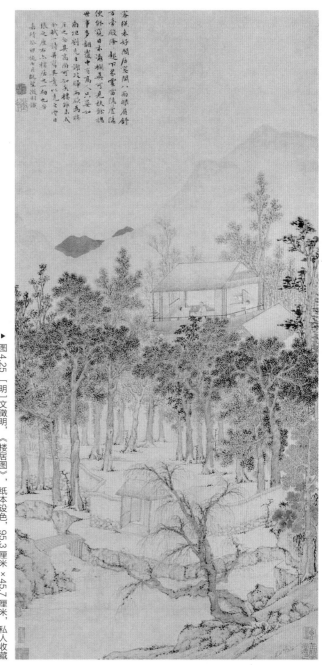

▲ 图 4.25　[明] 文徵明，《楼居图》，纸本设色，95.3 厘米 × 45.7 厘米，私人收藏

　　画作左上角，文徵明的题跋表明这幅《楼居图》是赠予他谢政而归的友人的，高高楼居远离世俗，寄托着文人士大夫的生活梦想。由于现实中的楼居未能实现，文徵明就用笔墨为友人营造了这座纸上园林，作为他精神上的栖息之所。这与山水画用作"畅神"的艺术功能十分相似。

　　在文徵明生活的明代，江南兴起了造园风尚，也颇为盛行以园林为题材的绘画。不同于只存在于想象中的《楼居图》，他的另一幅画作《东园图》描绘了金陵第一名园——东园的美景（图4.26）。在一片郁郁葱葱的参天古树中，可沿步道进入中心建筑"心远堂"，堂前的月台上有

▲ 图 4.26 ［明］文徵明，《东园图》，绢本设色，30 厘米 ×126 厘米，北京故宫博物院藏

耸立的古树和奇石，堂内几位雅士正在悠闲地宴饮游乐。堂后有一小池，池中有假山，池畔有与池水相映的亭台楼榭，一座二层的楼阁是绝佳的观景点。整幅长卷以入园的流线为横向主轴展开，位于中心的建筑将手卷的画面空间一分为二，对应东园的东、西两部分。

　　屋舍、亭台、围栏、树石、竹林、水面等元素和文人、侍童等人物符号在文徵明的画作中反复出现，是构成文人园林的要素。在明代的私家园林中，造园家们巧于因借、步移景异、以小见大，用"一卷代山，一勺代水"的手法在有限的空间里创造出了无限的"壶中天地"。

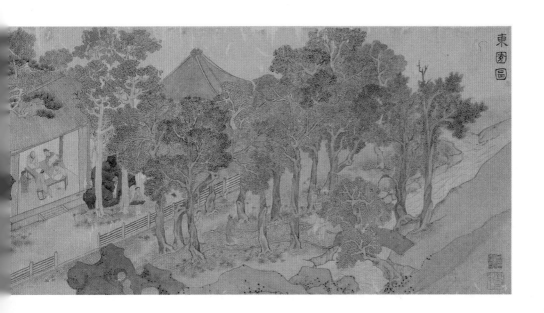

　　园林中的亭台楼阁不仅是身体的庇护之所，也是心灵的沉思之所。四面敞开的亭成为人与自然之间精神汇聚的媒介，也是融合无限与有限的中介空间。建亭的地点通常要经过精心挑选，让置身亭中的人可以获得良好的视野。亭中既能观看到园林的局部造景，也可因借到远处的群山，远近之间令人产生对天地的思索。

　　著名的兰亭就是为此而建，因王羲之在晋代创作的书法作品《兰亭集序》而闻名。作品记录了一场传统的文人雅集，在"崇山峻岭、茂林修竹"的清幽环境中，文人士大夫坐在河渠两旁进行"曲水流觞"的园林活动，他们将酒杯顺水漂流，杯盏停到了谁的面前，谁就要作诗，否则就把酒喝光。架在水边的一座草亭成为这场户外文戏的观赏场所，画中之人"仰观宇宙之大，俯察品类之盛"，通过对自然的"游目骋怀"，体味着人在自然秩序中渺小却重要的地位（图4.27、图4.28）。

▼ 图4.27　[明] 钱穀，《兰亭修禊图》（局部），纸本设色，
24.1厘米×435.6厘米，纽约大都会艺术博物馆藏

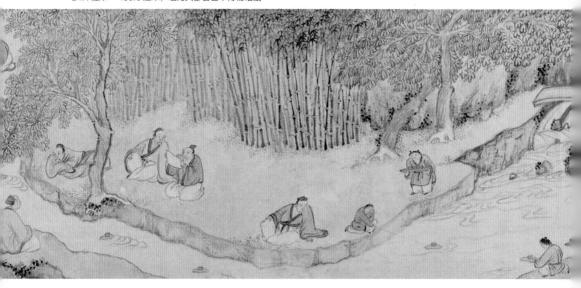

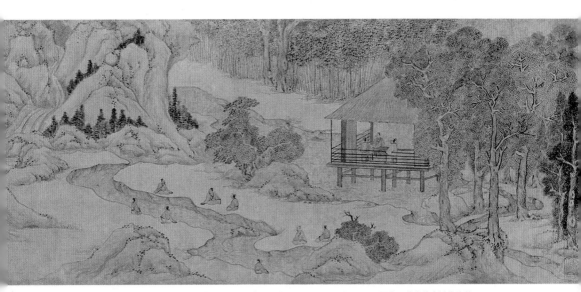

▲ 图 4.28 ［明］文徵明，《兰亭修禊图》，纸本设色，24.2 厘米 ×60.1 厘米，北京故宫博物院藏

私家园林也常常成为文人士大夫社交和雅集的场所，文人墨客相聚其中，诗酒唱和、书画遣兴，在园林场所中创造出了自然与人文的交融。文人雅集是中国历史上的一种独特的现象，志同道合的文人士大夫们以文会友，成为中国文化史上一幅别致的文化图景。文人赏玩古董的活动有时也不选在厅堂之中，如在仇英的《人物故事图之竹院品古》中，文人们将理想的文会场所选择在了假山石、竹子和树木组成的自然环境中（图4.29）。画中还出现了两扇屏风和一系列家具陈设。屏风将古色古香的人文世界和竹庭的自然世界作出微妙的分隔，在自然中定义出一片人文空间 [9]。屏风本身具有隔而不绝的空间属性。画中的屏风虽为人造之物，但其表面却绘制着象征自然的装饰。无论是在物理特性上，还是在象征意义上，屏风都折射出共同的景观意识——塑造出一个与自然共融的人文世界。此图通过屏风和家具创造出的园林意象，同周文矩在《文苑图》中为身体塑造的"自然家具"有着相通的景观意识。正是有了人为的主观加工，自然才成为景观。它与西方立足于人工改造自然的景观传统不同，中国的绘画和造园思想顺应自然，并更加深刻地表现自然，追求着"虽由人作，宛自天开"的审美境界。

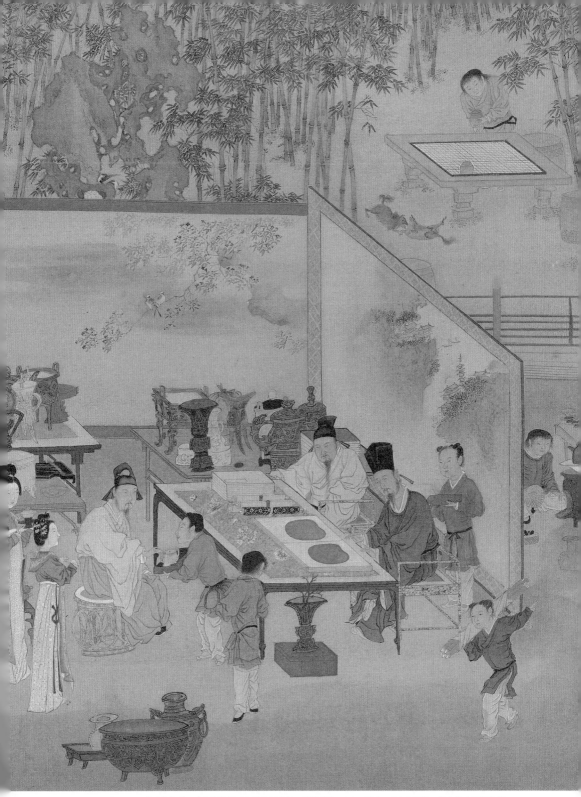

▲ 图 4.29 ［明］仇英，《人物故事图之竹院品古》，纸本设色，41.4 厘米 ×33.8 厘米，北京故宫博物院藏

本章参考文献

[1] 董豫赣. 玖章造园 [M]. 上海：同济大学出版社，2016.

[2] James Cahill. *Three alternative histories of Chinese painting*[M]. Kansas: Spencer Museum of Art, The University of Kansas, 1999.

[3] Wen Fong, Hearn Maxwell-K. *Along the riverbank : Chinese paintings from the C.C. Wang family collection*[M]. New York: Metropolitan Museum of Art, 1999: 174.

[4] 宗白华. 美学散步 [M]. 上海：上海人民出版社，2005.

[5] Wen Fong. *Beyond representation : Chinese painting and calligraphy, 8th-14th century*[M].New York: Metropolitan Museum of Art, 1992: 549.

[6] 王劲韬. 司马光独乐园景观及园林生活研究 [J]. 西部人居环境学刊，2017，32(5)：83-89.

[7] 文震亨等. 长物志 [M]. 北京：金城出版社，2010.

[8] 李娜. 文徵明《楼居图》考——兼论明代文人的生活志趣 [J]. 江苏社会科学，2015，(06)：209-215.

[9] 巫鸿. 重屏 [M]. 上海：上海人民出版社，2009.

第五章

城市建筑：内外之间的空间中介

壹 空间的营造和衔接

贰 公共空间界面的城市活力

叁 门廊、庭院和屏风的空间叙事

肆 实与虚、有形与无形

壹 空间的营造和衔接

中国古代并没有西方意义上从科学技术、艺术和文化角度出发的建筑学概念。实际上，现代汉语中的"建筑"一词在中国古代语境中的含义更接近于"营造"。两者的不同之处在于，营造多是出于实际原因而建造，具有政治性和制度性，较少像西方那样为追求某种艺术形式而设计建筑。例如，在中国历史上很长一段时间，只有亲手建造建筑物的工匠有实践经验，但他们一般不懂理论，有别于西方意义上的建筑师这一职业。工匠遵循模块化的系统，使用木材作为建筑材料，并以人的尺度为标准进行空间建造。出于对实用性的追求，中国古代的民用建筑与宗教建筑在空间类型上并无太大区别。从宫殿、寺庙、祠堂、书院、会馆，直到普通人居住的民居住宅，都采用了基本相同的院落空间组合模式（图5.1）。同一空间可以灵活适用于多种功能，只在建筑规模和局部装饰上采用不同等级的形制加以区别。

▲ 图 5.1　佛寺和民宅的建筑类型采用了相似的院落空间模式（《康熙南巡图》局部）

　　尽管中国古代房屋大多是为实用目的而建造的，却在空间的衔接组合中体现出独特的艺术精神和文化内涵。在西方，古代的神庙、教堂、宫殿等公共建筑常以独立的单体形式出现，强调建筑的立面造型。而中国古代的城市建筑则由"间"的单元围合成院落，再由院落单元组成建筑群，强调院落空间的群体组合。中式建筑的院落布局和群体组合不仅满足了使用功能需求，还体现出建筑的政治性和社会性等精神需求（图5.2、图5.3）。

▲ 图 5.2　皇帝和平民的建筑空间（《康熙南巡图》局部）

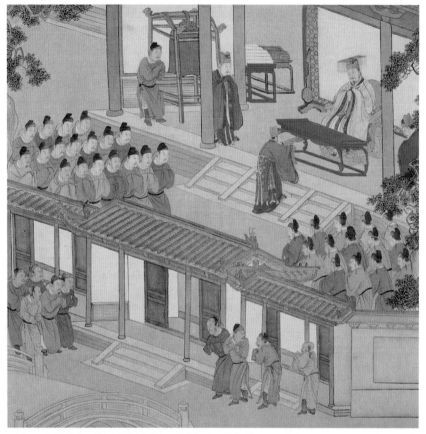

▲ 图 5.3 ［明］仇英，《帝王道统万年图》画册（其一），绢本设色，32.5 厘米 ×32.6 厘米，台北故宫博物院藏

　　受到儒家思想的影响，以房屋和庭院为基本格局，反映人与人之间的不同等级及权力关系的空间体系，常被视为中国和谐社会关系理想的表达。在小单元的宅院空间中，庭院是适合个人静心沉思的场所。民居住宅的空间布局建构出宅院内的人伦关系，家长居住的正房朝南布置，为建筑群的中心，儿孙、下人们居住的厢房、耳房、后房等次要房间对称地分布在正房的两侧和后方，庭院和房间的传统规划旨在规范居住之

人的生活及观念。一个建筑群如同一个小社会一样，体现出主次分明、尊卑有序的社会结构。佛教寺院、祠堂、书院都是以主要功能的建筑为中心，次要的辅助用房分设两旁。北京的紫禁城作为皇权的象征，是世界上最大的宫殿建筑群，但从其规划布局中仍可辨认出普通房屋的宅院类型单元，只是这些单元沿庄严的中轴线组合成了扩大规模的版本。建筑群中心的皇宫是皇帝上朝的殿堂，宽阔的大院落适合举办庄严宏大的仪式，体现出皇家至高无上的尊严。被城墙层层环绕的紫禁城是更大规模宅院和街巷的组合，甚至整个国家都可以理解成一个被长城保护起来的大院（图5.4）。

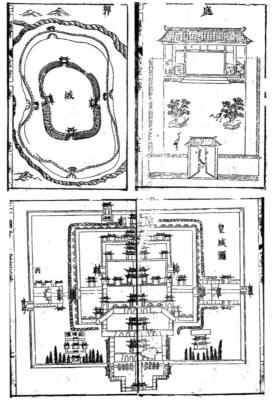

▲ 图5.4　《三才图会》中城郭、庭院和皇城同构的建筑院落类型图式

建筑由宗教、习俗和文化下的心理驱动形成，是反映地方文明的风向标。庭院将公共生活和私人生活分开，也将它们结合起来。它既保护了内在的世界，又与外界保持了一定的联系。一般来说，中国的空间营造与"气"的概念有关。道家思想认为气是有生命的东西，必须流经所有的空间。正如城市风景画中表现的那样，在大多数情况下，建筑物或建筑群对外封闭，但在内部却创造出许多开放的院落空间。建筑的围护结构、家庭单元甚至整个城市的设计都显示出了对流动空间的强调。几座房屋围合出一个院落，几座院落组成一个单元同构的综合体。因此，当我们观察中国古代的城市景观时，发现统一性比个性更重要。我们应该考虑空间的衔接组合，而不是仅仅关注特定的建筑。广义的建筑定义强调的是虚空空间而不是实体的体量，城市风景画中所有这些空间都与人类的活动密切相关。 从这个意义上说，无论是茅舍、房屋、船只还是马车，所有连接空间并包含人类行为的物体都可以被视为建筑。在接下来的论述中，我们将了解这些建筑元素如何作为公共生活和家庭生活的"舞台"，通过空间的组合和衔接交织成丰富的城市生活。

贰 公共空间界面的城市活力

中国古代的城市活力取决于一个基本要素——市场。 中国的市场交易一开始只能在一种称为坊的封闭街区中进行，直到宋朝废除了里坊制，人们开始在街道上自由地做生意，建筑的围护结构也在很大程度上被重新定义。大多数商业活动发生在街道场所，而不是公共广场。白天，街道商铺的围护界面是敞开的，可以互通交易，到了晚上，出于安全考虑，商铺则用木板封闭起来。相反，私人住宅从不直接向公共街道开放，家庭生活和公共活动之间用院落相隔。当市场和住宅场景并置在一幅全景城市画卷时，这种"前市后寝"的模式展现得更为清晰。画家还通过在

院子里设置不同的人物形象，来指示不同的空间秩序和属性。如《康熙南巡图》第七卷的局部图（图5.5）所示，建筑的布局体现出儒家传统的人伦秩序。热闹的前市中人头攒动，各行各业的人们在此进行着商业活动，后院深宅中出现的则是零星几个妇女和儿童，有的妇人半掩在门后。

▲ 图5.5 "前市后寝"模式的城市建筑空间（《康熙南巡图》局部）

　　在《清明上河图》又长又宽的商业街市中，街道两旁林立着无数的商店、饭店和小卖店，还有住宅、茶楼、医院等。如图 5.6 所示，在街景 a（城门旁）和街景 b（街角）中，窗户、大门、亭子，甚至一顶轿子的界面都成了人们城市活动的舞台。街道上移动的身影，还会吸引观者的目光沿着街道不断地往下一个场景走去（图 5.7、图 5.8）。但是街上的人并没有径直向前走，而是也在看向街道两边的"舞台"。因为建筑物的界面经常是半开放的，使得视线可以暂时离开主要街道并穿过街道两侧的空间。虽然并不能证明《清明上河图》是对宋代都城的真实再现，但城市生活的日常体验却被表现得淋漓尽致。画中的商业模式及其所带来的城市视觉体验从古至今并没有发生太大的变化。虽然建筑形式变了，但我们仍然觉得画中的场景是真实的，画面中描绘的城市视角与行为空间关系，仍能为今天的城市商业景观设计所借鉴。

▲ 图5.6　《清明上河图》中的商业街片段

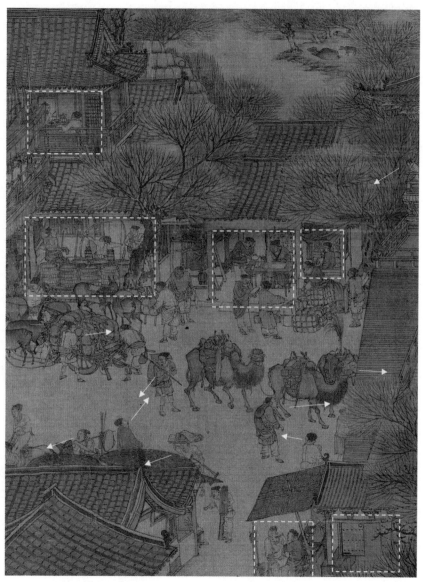

▲ 图 5.7　街道场景 a（图 5.6 局部）

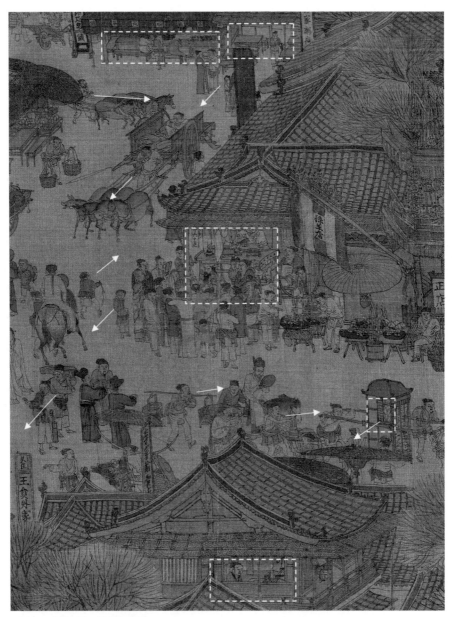

▲ 图5.8　街道场景 b（图5.6 局部）

　　没有人，城市空间将失去本质的意义，在一幅城市景观画作中也是如此。在《清明上河图》中，我们不难发现，活动的人物无处不在，占据了大部分画面，使得画卷富有戏剧性。例如，在精彩的虹桥场景中（图5.9），桥下即将发生的事故吸引了人们的注意，并为叙事情节带来了紧张感。由于纤夫们在过河前忘记放下船桅，大家惊慌失措地大喊大叫。幸运的是，一位聪明的船夫正在用一根长杆支撑在桥上，防止船撞到桥栏。主导画面的桥梁连接起河流的两岸，棚亭和人物的空间分布看起来很真实，引导着我们的观看视线（图5.10）。棚亭沿着河边随意放置，一直延伸到桥上。河岸后面的餐馆和商铺几乎空无一人，因为大多数人都在桥上或前岸观看着惊险的一幕。

　　无论是建筑物还是船只，所有的公共场所都是上演城市生活百态的舞台，艺术家的视角表明他更愿意展示的是人的日常生活，城市建筑只作为这些行为的呈现背景出现。如果这幅画是用透视视角来完成的，可能也会失去很多的张力。所谓"散点透视"，虽然不科学也不精确，却很好地描绘出一种充满不确定性和多样性的丰富城市形象。

▼ 图5.9　《清明上河图》虹桥片段

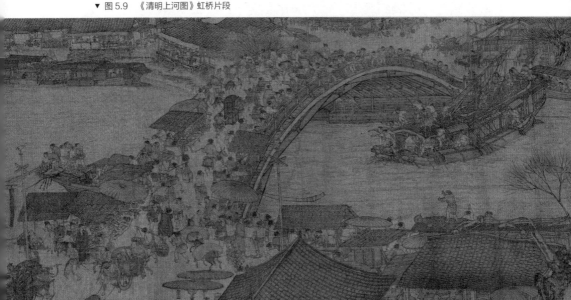

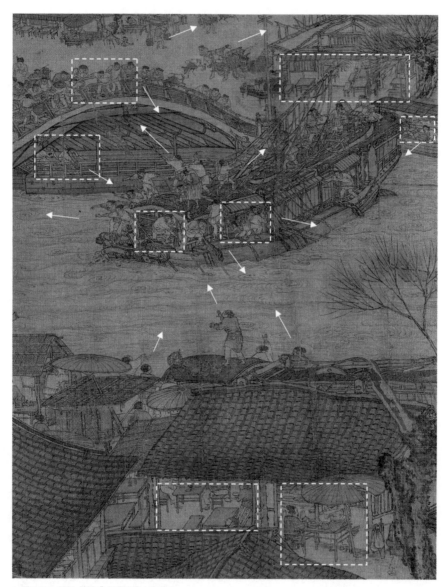

▲ 图 5.10　虹桥"撞船"场景中的人物活动

叄 门廊、庭院和屏风的空间叙事

在中国传统的城市生活绘画中，大多数活动都发生在院落、门廊间，这些空间甚至与室内空间同等重要。在《清明上河图》中，赵太丞家是典型的前店后宅模式，前部是商铺，后部是休息的住所。临街的门廊作为一家诊所出现，两名妇女正在求医问药。旁边的门廊中，三名男子坐在一扇敞开的大门前，一个路人正在向他们问路（图5.11）。

这是一个典型的四合院布局，从东南角的大门步入院落，我们可以隐约看到一个院子，里面有一把半露的椅子和写有书法作品的屏风。另外一个院子里，一群卫兵正在门口休息，院子里的马也在睡觉（图5.12）。

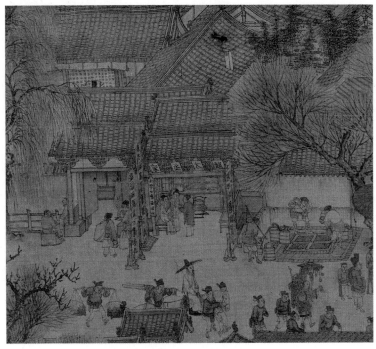

▲ 图5.11　赵太丞家片段的门廊和四合院空间（图5.6场景c）

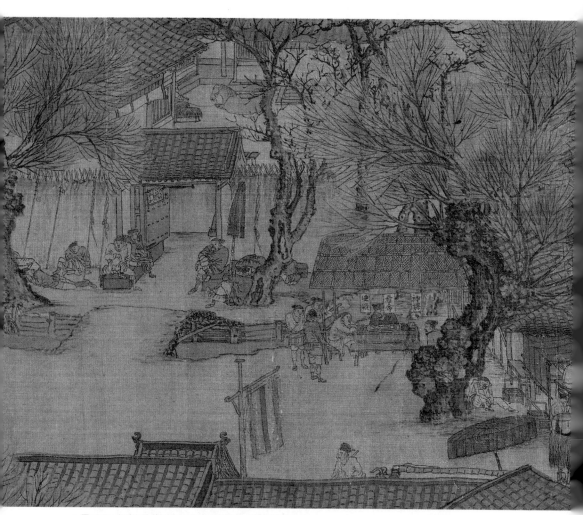

▲ 图5.12　门廊和院落空间中正在休息的人物（图5.6场景d）

　　文艺复兴时期发明的透视法在西方绘画中逐渐普及，到 16 世纪末成
为一种惯例。当利玛窦这样的传教士带着透视画法的基督教肖像画来到
中国时，他们惊讶地发现，与西方绘画相比，中国画并没有透视深度和
阴影。另一方面，中国人过于推崇画作中的透视技术，导致其宗教意义
没有受到应有的关注。为此，一些传教士逐渐放弃了透视的表现方法，
将中国绘画的表现方法纳入了基督教图像的传播中。1620 年前后，传教
士罗儒望的《诵念珠规程》一书出版，其中 14 幅木版插图将同样的宗教
场景重新绘制成"中国风格"，以帮助中国人更好地理解这个故事[1]。
在原始的传教图示版本（图 5.13）中，因为采用了透视法，室内外空间
前后重叠在一起，为了表明由外到内的叙事顺序，作者不得不在画面下
方加上带有标号的文字说明。而在根据中国绘图习惯重绘的版本（图 5.14）
中，叙述是遵循从下到上的画面空间顺序进行的。两对人物虽然与原图
保持相同的姿势，却按照不同的画面空间进行了排布。视线先把马留在
院墙外面，然后从门廊进入庭院，最后进入室内空间。大门和墙壁界面
的作用就类似于西方版本中的字母——有助于指示叙述的时间。在观看插
图时，我们的想象力也随着顺叙展开。

▲ 图 5.13　西方传教士在中国传教所用的图示，1595　　▲ 图 5.14　图 5.13 的同一场景的中国化图示，1619

这个中国化图示的有趣例子揭示出插图对于理解叙事含义的重要性，在某些时候甚至比文字还要重要。此外，通过改变观看方式，从而改变表现方式，事实上意味着思维方式的改变。特别是在明代，中国木版画所使用的空间语言表达了画面空间逻辑，使图像如同文字一样清晰易读（图5.15～5.18）。不同于西方的焦点视角，这种空间语言提倡画面中视线的移动。明代小说插图是图解而不是再现，通过并置、位移、旋转、拆解和压缩等构图的技巧保持叙事单元的完整性，让情节随着画面空间的衔接而自由发展 [2]。像院子这样的中介空间，不仅在真实的空间维度塑造出时间感，也在虚拟的文学叙事中起到时间设计的作用。从中国古代小说的各种插图中，我们可以清楚地看到由墙壁、大门、窗户等半封闭的围护结构以及庭院、走廊定义的叙事时间线。

▲ 图5.15　中国木版画的中介空间叙事

▲ 图 5.16　中国木版画中的院、墙类型空间叙事

▲ 图 5.17　中国木版画中的廊、房类型空间叙事

▲ 图5.18　中国木版画中的门廊、前院类型空间叙事[1]

1　图5.15～5.18引自《金瓶梅》《水浒传》《牡丹亭》等文学作品的木版画插图

门廊、庭院和屏风等建筑围合界面对于画面的空间叙事起到了重要的作用。中国十大传世名画之一的《汉宫春晓图》，以一组宫殿建筑为背景，对初春时节汉代宫苑中仕女的日常生活场景展开了叙事，画中的人物在进行歌舞、弹唱、下棋、刺绣、折枝、戏童、画像等丰富多彩的活动，但画面如同被裁掉了上半部分，只留下宫殿建筑的中段围合界面、台基与前方的院落空间（图 5.19）。画家在构图中有意割舍了屋顶，用

▼ 图 5.19　[明]仇英，《汉宫春晓图》，绢本设色，30.6 厘米 ×574.1 厘米，台北故宫博物院藏

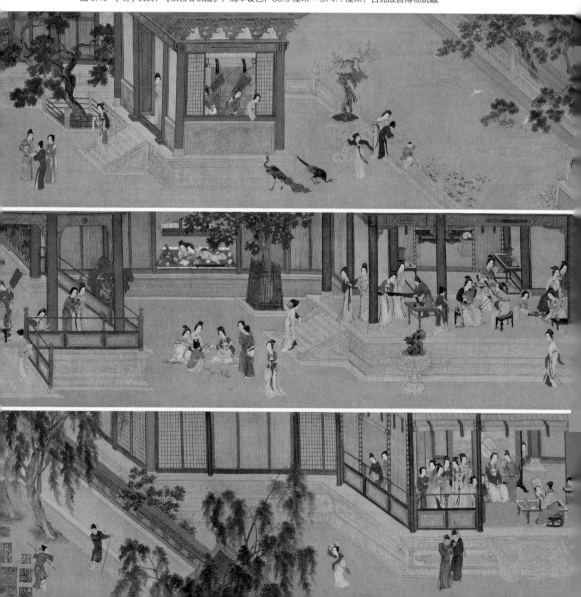

建筑的门廊和前方的院落空间来强调中介空间的叙事功能。画面从右展开，以一片宫外的山林远景作为起始，由宫殿一侧的院墙开始，到另一侧的院墙结束。宫殿建筑沿着画面主轴线性排布。在这条横向的时间线上，如果我们注意观察围合空间的界面，会发现无论是在院墙、门窗还是栏杆处，大多数人物形象都具有动势，似乎都在试图"逃离"界面的限制（图5.20）。这既吸引着观者的视线流转，又传达出建筑界面在虚实之间流动着的生生之气。

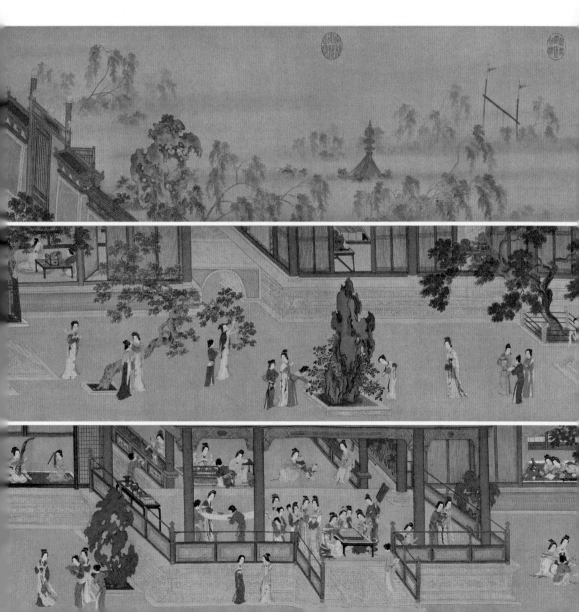

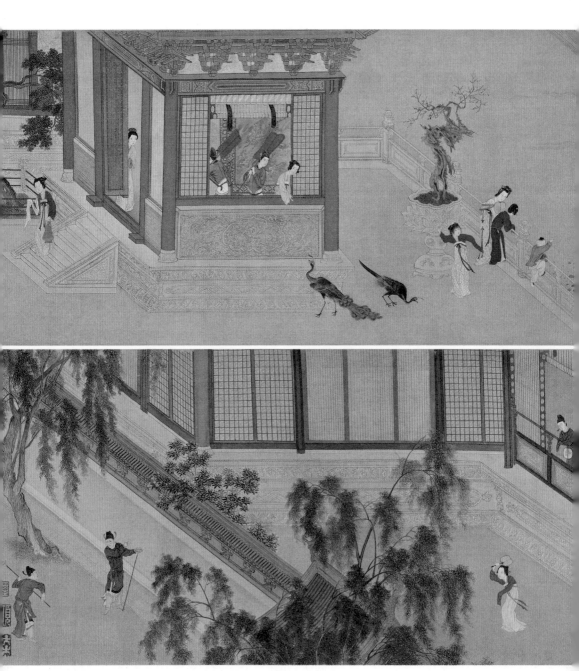

▲ 图 5.20　建筑围合界面处丰富的人物动态（图 5.19 局部）

　　与此同时，由柱子、窗户和屏风构成的正面空间再次像舞台一样运作（图 5.21），呈现出各种日常生活的表演，斜向建筑元素的线索暗示出从绘画表面到远处背景的空间深度。艺术史学家巫鸿通过两扇屏风的对比，深刻地阐释了中国画中的这种现象。

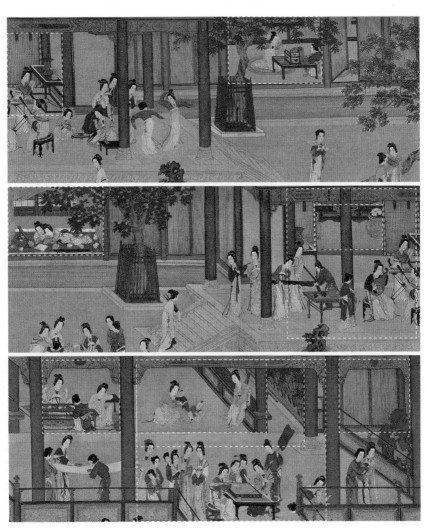

▲ 图 5.21　正面"舞台"展示的层层空间叙事（图 5.19 局部）

　　五代时期的两幅屏风画《韩熙载夜宴图》（图 5.22）与《重屏会棋图》（图 5.23）都描绘了带有屏风和家具陈设的厅堂空间，但屏风的不同表现方式展开了不同形式的空间叙事。在周文矩的《重屏会棋图》中，屏风面向观者，屏风上描绘的画中画也是一个正面的屏风。而在顾闳中的《韩

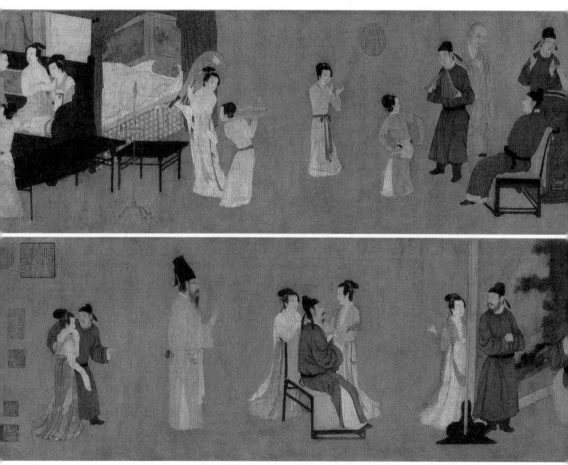

▲ 图 5.22　［五代］顾闳中，《韩熙载夜宴图》，绢本设色，28.7 厘米 ×335.5 厘米，北京故宫博物院藏

熙载夜宴图》中，屏风都侧向垂直于画幅放置，将长卷划分为一段段连续的叙事单元。巫鸿认为很有可能是一幅画对另一幅画进行了重新诠释，两种构图方式实际上涉及了两种不同的观看方式，"顾闳中将观者与所观看的场景分离开，而周文矩则力邀观者参与到画面中"。[3]

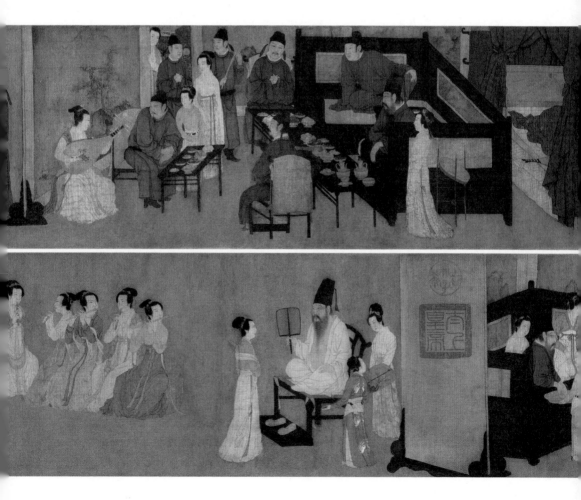

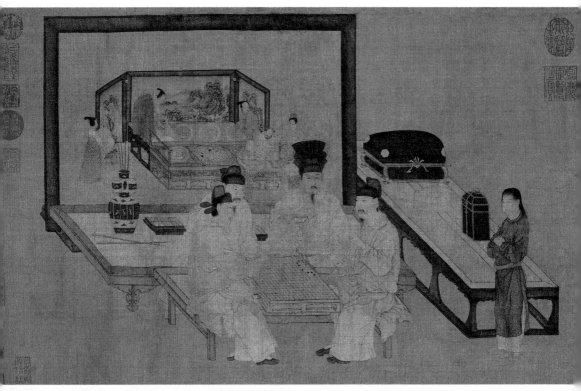

▲ 图5.23　［五代］周文矩，《重屏会棋图》，绢本设色，40.3 厘米 ×70.5 厘米，北京故宫博物院藏

　　在长卷《韩熙载夜宴图》中，三个屏风将四个场景单元分割开又串联起来，形成历时叙事的阅读顺序。画卷描绘了五代官员韩熙载的一场家庭聚会，目的是为皇帝探查记录官员韩熙载的私生活。画中的屏风通过承上启下的方式来衔接每一单元的情景。主人韩熙载的角色在同一幅画中出现了五次，依次变换着服装和姿势。在第一幕中，韩熙载坐在榻上，头戴黑帽，众多宾客围着他欣赏琵琶演奏。走过一个大屏风，我们进入了第二个场景，韩熙载正在为一个舞女打鼓。经过中间两个女性人物的流畅衔接，卧室场景出现在另一个画面中。当韩熙载坐在椅子上，一边欣赏另一场表演一边解开衣襟给自己降温时，场景的非正式性得到进一步发展（第三幕）。到最后一幕，穿着黄色长袍的韩熙载正向宾客挥手致意（第四幕）。从第一幕到最后一幕，陈设逐渐减少，而人物之间的亲密感却越来越强烈（图5.24）。

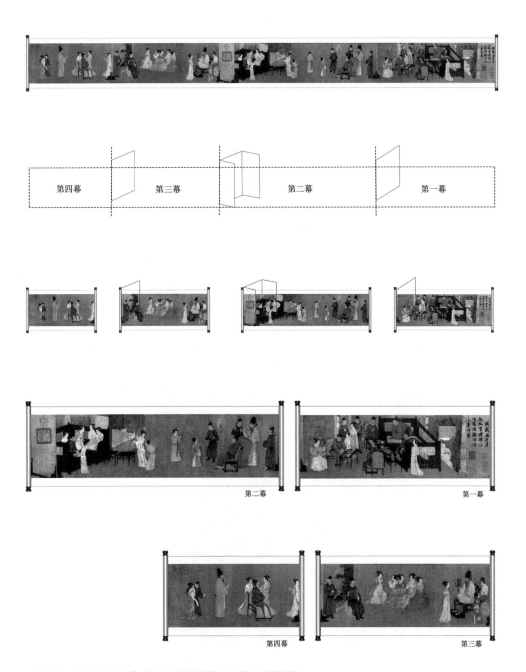

▲ 图 5.24　《韩熙载夜宴图》中的屏风划分并连接了不同的画面情节空间

　　只有当我们以双手展开卷轴的方式观看这幅手卷时，这四个场景才成为合乎逻辑的叙述。此外，如果我们注意观察屏风两侧的人物，会发现一个女仆从屏风后面窥视着聚会，一男一女隔着屏风交谈。这些人物的作用似乎是将孤立的场景连接成一个连续的画面，也鼓励观者不断展开手卷向前浏览（图 5.25）。

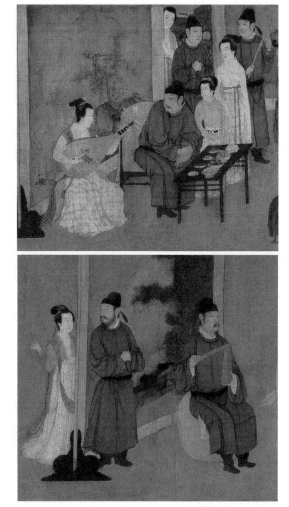

▲ 图 5.25　一个侍女隔着屏风窥视宴会场面（第一幕），官人和侍女隔着屏风交谈（第三幕和第四幕之间），《韩熙载夜宴图》局部

在中国文化中，屏风作为一种装饰家具有着多种作用，也常常同其他家具陈设组合在一起使用。卧室屏风可以保护隐私，厅堂中可以衬托出接待区，宫殿中的屏风环绕宝座凸显出皇权的尊贵。屏风将空间划分为一前一后，但又不像墙壁那样完全地分隔空间。屏风向我们展示了一些东西，也隐藏了一些东西，这种中间性为其增添了神秘感。另一方面，屏风的表面也常常作为二维图示的载体传达某种虚拟的象征意义。在一些隐逸题材的文人画中，我们可以看到以屏风画想象自然的居家生活场景。屏风上的自然场景就像一幅隐居的山水画，传达了艺术家与自然共存的愿望，虽然尺度不同，但室内屏风画通过更具在场感的代入，表达了与山水画相同的隐居理想。

屏风既具有划分空间的建筑意义，其表面又承载了图像的象征意义，二维空间与三维空间之间的张力是理解屏风绘画和建筑的关键。从正面看，屏风更多起到指示图像的作用，而从侧面看，它又成为空间的限定对象，在实体空间和绘画中，屏风都体现出双重的叙事作用。在许多卷轴画和文学作品插图中，不只是屏风，门廊、柱廊、栏杆等建筑元素也常出现在历时性空间的叙述中，同时展现出象征意义和空间意义。

画面中的这些建筑元素，如同戏台一样，将空间界定为场所，吸引着我们的目光（图 5.26、图 5.27）。更有趣的是，在居住空间里，当建筑元素体现出近人的尺度时，不仅仅是我们的眼睛，整个身体仿佛都会被画面带入其中。

▼ 图 5.26　《韩熙载夜宴图》中的屏风和家具限定了空间

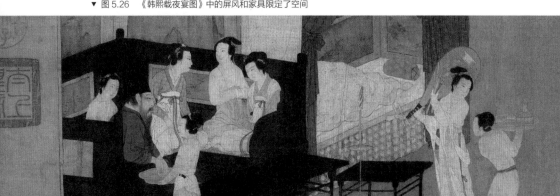

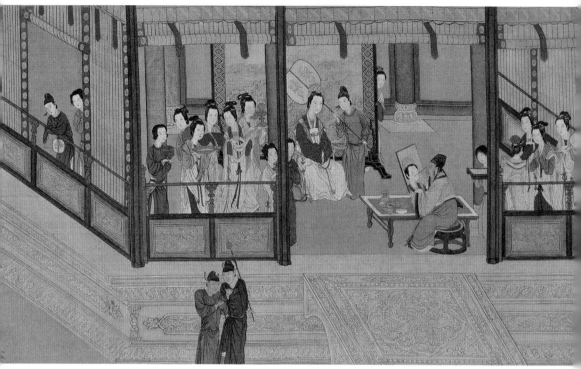

▲ 图5.27 《汉宫春晓图》中，由柱廊、门窗、屏风、栏杆组成的中介空间场所与其中的人物行为

无论空间和时间意味着什么，场所和场合都意味着更多。因为人的意识中的空间就是场所，人的意识中的时间就是场合。

——荷兰建筑师阿尔多·范·艾克

当建筑被视为我们行为发生的环境时，柱子、墙和屏风等元素不仅对空间的定义至关重要，对人们的交往和社会关系运作的方式也至关重要。但很多时候，建筑师对建筑物本身的兴趣远远超过对其使用者的兴趣。布莱恩·劳森在《空间的语言》一书中提出了这个问题，他指出，建筑

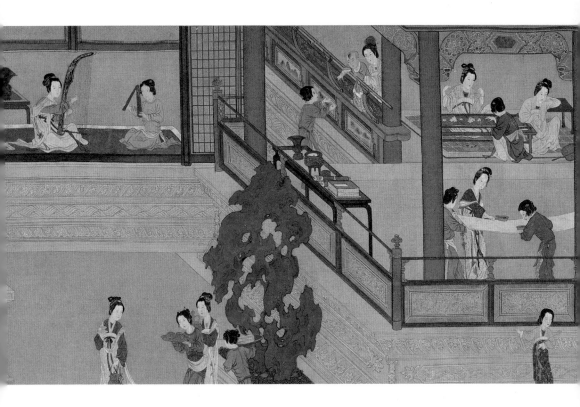

为我们组织和建构空间，通过限定房间边界的方式来促进或抑制我们的活动。人类不同的空间语言显示出文化的差异。

　　围合界面和空间相互作用，产生界限又连接在一起，从而形成了多样的中介空间。在人的参与下，这种存在在地点和事件之间建立了联系。通过界定空间的叙述，空间同时具有了物理属性和文化属性。全面理解、分析和交流这种空间语言，对重建一种拥有丰富内涵的当代空间有着重要的意义。

肆 实与虚、有形与无形

《道德经》第11章中，老子就车轮、陶器、房间三个物件的思考对空间观进行了论述：

> 三十辐共一毂，当其无，有车之用。埏埴以为器，当其无，有器之用。凿户牖以为室，当其无，有室之用。故有之以为利，无之以为用。

30根辐条拱卫一个毂，正因为有其中的空洞，才有了车轮的用途；陶泥做成器皿的样子并烧制成陶器，正因为有其中的空间，才有了器皿的用途；开凿门窗形成房间，正因为有其中的空间，才有了房间的用途。所以，老子认为只有当"有"跟"无"配合时才发挥出它应起的作用，带给人便利。这种对空间的理解与德国哲学家海德格尔的思想产生了共鸣。受老子的启发，海德格尔以壶为例来解释事物的概念。他认为，壶的物性因素不在于它的构成材料，而在于有容纳作用的虚空。壶通过容纳和馈赠能够创造一种具有聚集天、地、神、人一体能量的物，具有独立的生命意蕴才能成为真正的艺术作品[4]。在这一意义上，建筑空间是由围合的界面定义的，但界面并不是单独存在的材料与技术，而是一种容纳虚空的能量物，基于适用或使用的目的而创造。

中国传统建筑是由"间"为基本单位组成的，即一个由四根柱子支撑起的庇护所。在立面上，开间是相邻框架立柱之间的跨度。在平面图上，它是由四根角柱围合成的矩形。最简单的结构，如小亭子，只有一个开间，较大的建筑物则包括几个开间。由于开间的柱子之间的墙壁不承载重量，墙上可能有窗户或门，甚至可完全拆除。这使建筑物在适应不同需求方面有很大的自由度[5]。由间为单元构成单座建筑，再由一幢幢房屋组成庭院，最后以庭院为单元，组成各种形式的空间群组。

"间"字由"门"和"日"字组成，这意味着通过界面，可以将阳光带入室内。在西方典型的宗教建筑中，精神能量在封闭的空间中向上增长，而中国建筑不是独立存在的空间，是庭院和园林中的精神汇聚。

在围合界面的交集处，建筑物的"实"和院子的"虚"得到突出。由于内部被边界定义，但又不受边界的限制，"实"与相邻的"虚"被统一为一种互补的不确定关系，这种方式带来的空间感知与日本建筑哲学中的"静观冥想"方式有所不同。正如中国建筑师李晓东所说："中国的观点不是从一个围合的空间中欣赏外界的景色，而是通过一些固定的围合来实现步移景异的效果。中国人是在行动中体验空间的。"因此，空间协调和统一也是用动态来诠释的。建筑虽然是岿然不动的，但人们在游览建筑的过程中，随着时间的推移，感受到虚实变化之间的空间渗透，由漫游空间中连贯的体验激发对空间的审美。

在山水画或真实的山水中，亭台楼阁是自然界中重要的人造物。位于山丘或湖泊中的开放式凉亭以其有限的结构定义了山水的无限性。在城市空间中，这种体验则表现为建筑或园林在门阶、廊道等中介空间之间的衔接。行进路径由开放的长廊、有顶的门廊、小桥、圆形的月亮门等定义，不同类型的建筑（楼、水榭、堂、舫、轩、斋）沿途相继出现。当一个人在这些构筑物中走走停停时，风景在他周围徐徐展开。园林和山水画反映的不仅是山水在我们面前展现的方式，也是我们遇到山水的状态。

本章参考文献

[1] Massimo Scolari. *Oblique drawing : a history of anti-perspective*[M]. London: MIT Press, 2012.

[2] 金秋野，王一同 . 明代小说插画空间语言探析 [J]. 建筑学报 , 2016, (4): 112-117.

[3] 巫鸿 . 重屏 [M]. 上海：上海人民出版社 , 2009.

[4] 郝文杰 . 壶、鞋、桥与神庙建筑——谈海德格尔的"物"论及其关于艺术作品中的"物性"思想 [J]. 深圳大学学报 (人文社会科学版), 2014, 31(04): 128-132.

[5] Lothar. Ledderose. *Ten thousand things : module and mass production in Chinese art*[M].Princeton: Princeton University Press, 2000: 265.

致谢

此书是以我于 2019 年在西班牙加泰罗尼亚理工大学完成的博士论文 *Chinese Drawing, Architectural Poetics — Traditional Painting as a Semantic Representation of Modern Architectural Design* 为基础翻译而成的。论文原文为英文撰写，由国家留学基金管理委员会（CSC）建设高水平公派博士生奖学金资助完成。2021 年，名为"中国传统人居环境的时空图式及其当代价值"的课题有幸获得教育部人文社会科学基金资助，在 2023 年，经过不断补充修改，终如愿将书稿出版。我要感谢我的博士生导师、西班牙加泰罗尼亚理工大学的路易斯·布拉沃·法雷教授的悉心教导和无私帮助，在巴塞罗那为我提出宝贵建议的老师、同学、朋友们，以及 CSC 的奖学金资助，使我能够在海外顺利完成博士阶段的研究，为本书奠定坚实的理论基础。还要感谢加泰罗尼亚理工大学建筑高等技术学院图书馆、巴塞罗那大学艺术学院图书馆、庞培法布拉大学图书馆为本书提供的关于中国画作品的书籍、图像和文献资料，这些珍贵的资料为本书的写作建立了特别的视角。感谢北方工业大学建筑与艺术学院老师和同学们的助力，感谢家人给我的鼓励和支持。最后，还必须要感谢出版公司的工作人员，与曹蕾编辑的沟通十分愉悦且高效。没有这些组织和个人的协助，本书的完成和出版难以达成。

本书在将英文博士论文翻译为中文的基础上，对许多内容进行了扩充和优化，如增加了古代绘画历史、文化背景的描述，对园林、隐居图式的哲学内涵进行了更为深入的探讨，试图更加适应中文的语境，以方便中国读者的理解。在此，特别感谢崔双熠同学对古画图片资料的来源所进行的重新整理。

本书的出版受到了教育部人文社会科学研究项目"中国传统人居环境的时空图式及其当代价值研究（21YJCZH228）"和"北方工业大学科研启动基金项目"的资助。

张一梦

2023 年 10 月

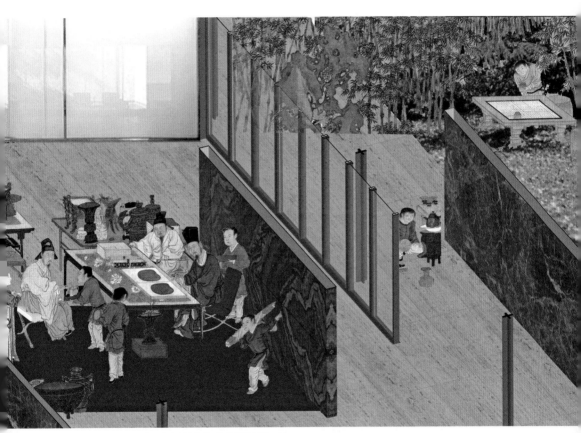

▲ 巴塞罗那德国馆文人博古图，作者拼贴自图 4.29

图书在版编目（CIP）数据

画中居·游：走进古代中国画的建筑场所 / 张一梦
著. —— 南京 ：江苏凤凰文艺出版社，2024.3
　ISBN 978-7-5594-8190-0

　Ⅰ.①画… Ⅱ.①张… Ⅲ.①中国画-绘画评论-中
国-古代 Ⅳ.①J212.052

中国国家版本馆CIP数据核字(2024)第008192号

画中居·游：走进古代中国画的建筑场所

张一梦　著

责任编辑	张 倩	
策划编辑	曹 蕾	
出版发行	江苏凤凰文艺出版社	
	南京市中央路165号，邮编：210009	
网　址	http://www.jswenyi.com	
印　刷	雅迪云印（天津）科技有限公司	
开　本	710毫米×1000毫米　1/16	
印　张	10	
字　数	134千字	
版　次	2024年3月第1版	
印　次	2024年3月第1次印刷	
标准书号	ISBN 978-7-5594-8190-0	
定　价	88.00元	

（江苏凤凰文艺版图书凡印刷、装订错误，可向出版社调换，联系电话025-83280257）